이미지컨설턴트 **정연아**의 퍼스널컬러 북

내 색깔을 찾아줘

이미지컨설턴트 **정연아**의
퍼스널컬러 북

내 색깔을
찾아줘

초판 1쇄 인쇄 2022년 1월 10일
초판 1쇄 발행 2022년 1월 15일

저 자 정 연 아
편 집 인 임 순 재
펴 낸 곳 (주)한올출판사
등 록 제11-403호
주 소 서울시 마포구 모래내로 83(성산동, 한올빌딩 3층)
전 화 (02)376-4298(대표)
팩 스 (02)302-8073
홈페이지 www.hanol.co.kr
e - 메 일 hanol@hanol.co.kr
I S B N 979-11-6647-151-3

이미지컨설턴트 **정연아**의 퍼스널컬러 북

내 색깔을 찾아줘

Prologue

　오늘은 무슨 옷을 입을까? 날마다 바쁜 출근 시간에 옷들로 가득한 옷장 문을 열고 입을 만한 옷이 없다고 푸념하면서 결국 입기 무난한 검은색 옷을 선택하게 된다. 색깔을 모르니 그저 만만한 검은색 옷에만 손이 가는 것이다.

　나는 수많은 강연과 컨설팅을 통해 우리나라 사람들이 검은색 옷을 선호하는 진짜 이유는 색깔에 대한 기본 지식은 물론, 개인을 가장 매력적으로 연출해 주는 '퍼스널컬러'에 관한 인식이 부족하기 때문이라는 사실을 알게 되었다.

　인간은 시각으로 색깔을 먼저 감지하고 형태, 질감 순서로 사물을 인식한다. 패션도 마찬가지로 색깔을 먼저 인지하고 스타일, 소재 순서로 인식한다. 따라서 색깔의 힘을 개인의 존재감을 드러내는 데 매우 좋은 도구로 활용하여 비즈니스 영역을 넓히는 사람들도 있다.

　구글이 선정한 최고의 미래학자 '토머스 프레이'는 빨간색 안경과 빨간색 넥타이, 빨간색 단추가 달린 셔츠를 애용한다. 그가 빨간색을 선호하는 이유는 "빨간색으로 사람들의 관심을 끌기 위해서"라고 말했다. 그는 인간이 사물을 볼 때 색깔을 가장 먼저 감지한다는 사실을 알고 자신의 학문을 많은 사람들에게 알리는 도구로 패션 컬러를 활용한 것이다.

　SNS 시대를 살아가는 일반인 또한 다양한 색깔의 옷을 입을 필요가 있다. 흰색, 회색, 검은색의 무채색 코디네이션은 사람들의 시선을 끌기 어렵다. 여기서 색깔을 입어야 한다고 무턱대고 수많은 색깔을 즐기라는 뜻은 아니다. 다양한 색깔을 입되 자신의 얼굴을 가장 매력적으로 연출해 주는 자기만의 색깔을 입으면 SNS상에서 네티즌들의 시선을 끌 수 있도록 차별화를 두고 경쟁력을 키우는 데 도움이 된다.

이 책에서는 패션의 중요한 요소 중 하나인 패션 컬러에 포커스를 맞추었다. 기존에 알려진 퍼스널컬러 이론을 바탕으로 신체색을 보다 더 정확하게 진단하는 방법과 개인의 얼굴형, 체형, 상황을 접목하여 베스트컬러를 찾는 방법을 구체적으로 제시하였다. 옷 색깔을 세련되게 연출할 수 있는 패션컬러코디네이션 방법을 알려주는 동시에 개인의 개성외적 이미지과 조화를 잘 이루는 소재와 패턴도 쉽게 이해할 수 있도록 구성했다.

이 책은 고객을 대상으로 이미지컨설팅PI, Personal Identity을 진행할 때 필수로 요구되는 퍼스널컬러 진단 과정을 다루어 일반인은 물론 '컬러 이미지컨설턴트'로 활동하는 이들에게도 지금까지 알려지지 않은 퍼스널컬러 진단 노하우를 공개한다. 아울러 메이크업, 헤어, 네일아트 등의 뷰티산업 분야와 웨딩 컨설팅, 플라워 컨설팅, 컬러 마케팅 등의 상품기획 분야 그리고 색채심리, 상담심리, 컬러테라피 분야에 종사하는 이들에게도 그동안 막연하게 알고 있었던 퍼스널컬러 이론을 그들의 업무와 접목시킬 수 있는 동기를 부여해 줄 것이다.

책의 말미에는 사계절 퍼스널컬러 북이 첨부되어 있는데 독자들이 자가진단으로 드레이핑할 수 있도록 심혈을 기울였다. 이 책을 통해 내 색깔을 찾아 일상에서 세련된 패션을 연출하여 행복해지는 것은 물론이고 개인의 SNS가 더욱 풍성해지기를 바란다.

2021년 10월
정 연 아

Contents

01

내 색깔을
찾아줘

당신한테 가장 잘 어울리는 색깔이
세상에서 가장 아름다운 색깔이다

코코 샤넬(Coco Chanel, 패션디자이너)

01

내 색깔을 찾아줘

우리나라 사람들은 대체로 높은 지적 수준에 비해 패션 컬러 감각에는 부족한 면이 많아 늘 아쉬움을 갖고 있다. 반면에 역사적으로 오랜 기간 패션 문화가 발달한 이탈리아, 프랑스, 영국, 미국 등의 선진 국민들은 어릴 때부터 부모의 넥타이와 스카프로 색채 감각을 익힐 수 있는 환경에서 자라 옷을 잘 입는 것이 자연스럽다. 세계 패션을 주도하는 국가들의 백화점 및 여러 쇼핑몰의 디스플레이는 일찌감치 다양한 컬러 톤으로 채워졌지만 한국의 온오프라인 패션몰에서는 현재까지도 흰색, 회색, 검은색의 무채색과 베이지, 연핑크, 연소라색 등의 매우 단조로운 유채색의 범주에서 벗어나지 못하고 있다. 국내 소비자들이 다양한 컬러를 소비하지 않으니 이에 부응하는 패션산업이 다양한 컬러 패션을 선보이지 못하는 악순환이 일어나는 것이다.

결국 한국인의 패션 컬러 문화는 급격한 경제 성장 속도를 따라가지 못한 것이 근본적인 원인일 것이다. 대부분의 한국인들이 컬러 감각이 발달하지 못한 것은 짧은 패션 문화 못지않게 패션의 중요성에 대해 잘 인식하지 못하는 유교적인 요인도 있는 것 같다. 하지만 누구나 색깔에 대한 기본 지식과 자신을 가장 매력적으로 연출해 주는 퍼스널컬러를 이해한다면 더욱 센스 있게 옷을 잘 입을 수 있다.

개인의 매력을 높여주는 퍼스널컬러를 활용하지 않으면 충동 구매로 불필요한 옷을 구입해 경제적 손실을 입기도 한다. 옷장에는 점점 옷들이 넘쳐가는데 입을 만한 옷은 없고 왠지 손이 가지 않는 옷들은 버리자니 아깝다. 이렇듯 옷장에 있

는 옷들을 선뜻 꺼내 입지 못하는 이유는 그 옷색깔이 자신에게 어울리지 않고 자신을 매력적으로 연출해 주지 않는다는 사실을 알기 때문이다.

몇 년 전부터는 매스미디어를 통해 퍼스널컬러가 2030여성들의 관심을 끌면서 퍼스널컬러 진단 이론이 대중화되고 있다. 하지만 개인의 매력을 업그레이드하기 위해 최상의 색깔을 찾는 퍼스널컬러 진단 과정이 그리 쉬운 것은 아니다. 색에 대한 기본 지식과 신체색을 정확하게 인식하는 능력이 필요한데도 퍼스널컬러 이론을 너무 단순하게 받아들여서 자신의 베스트컬러를 잘못 알고 있는 여성들이 꽤 많은 것 같다.

카페나 블로그 등 여러 SNS상에서 "저는 가을사람이라서 브라운 컬러를 입었어요"라는 글과 함께 자신을 '가을사람' 유형으로 단정 짓는 게시물을 수없이 발견하곤 한다. 해당 여성의 피부색이 실제로 가을 유형월톤이라고 하더라도 그녀의 얼굴 생김새가 '쿨톤 유형'의 겨울사람이면 가을 컬러가 베스트라고 단정 짓기에는 무리가 있다. 결국 그 여성이 자신에게 가장 어울리지 않는 워스트컬러를 최상의 컬러로 착각하고 가을 색깔의 옷을 즐겨 입어 평생 매력적이지 못한 패션을 입는다고 상상해 보라.

개인뿐만 아니라 일부 퍼스널컬러 진단 전문가들의 오진 또한 빈번히 일어나고 있다. 내게 이미지컨설팅을 받으러 왔던 고객들이 자신의 퍼스널컬러를 잘못 알고 있는 경우를 종종 봐왔기 때문이다. 고객의 퍼스널컬러 진단 과정에서 베스트 컬러와 워스트컬러를 오진한다면 해당 고객은 워스트컬러를 베스트컬러로 인식한 채 옷장을 채우며 세련된 패션으로 자신의 매력을 발산하기는커녕 언제나 '옷을 잘 못 입는 사람'으로 살아갈 것이다.

이제부터 내 색깔을 찾기 위해 퍼스널컬러 지수 체크로 개인의 패션 컬러 감각을 알아보자.

내 색깔을 찾아줘
퍼스널컬러 지수 체크

★ 옷을 살 때는 내가 좋아하는 색깔을 고른다.

★ 실제로 피곤하지 않은데도 피곤해 보인다는 말을 자주 듣는다.

★ 얼굴이 잘생기고 체형이 좋으면 어떤 색깔도 잘 어울린다 .

★ 패션 리더들은 유행하는 색을 잘 소화해 낸다.

★ 립스틱을 구입할 때 유명 연예인의 립스틱 컬러를 선택한다

★ 흰색과 검은색은 모든 사람에게 잘 어울린다.

★ 쇼핑할 때 색깔을 고르다가도 결국 검은색 옷을 구입한다.

★ 가을에는 베이지, 갈색 계열의 분위기 있는 자연색을 입는다

★ 레몬옐로는 웜톤Warm Tone, 따뜻한 느낌의 색이다.

★ 아쿠아블루는 쿨톤Cool Tone, 차가운 느낌의 색이다.

:: 진단 결과

NO가 4개 이하	▶ 컬러 넌센스형(Color Nonsens)
NO가 5개~6개	▶ 컬러 노멀형(Color Normal)
NO가 7개~8개	▶ 컬러 센스형(Color Sence)
NO가 9개~10개	▶ 컬러 패셔니스타형(Color Fashionista)

:: Solusion

컬러 넌센스형 (Color Nonsens)	옷 색깔은 내가 입었을 때 마음이 편한 옷이 최고라고 생각하거나 패션 컬러에 관심은 있지만 컬러 감각이 없어 대충 옷을 입고 다니는 유형이다. 하지만 당신은 패션 컬러 감각을 키우면 얼마든지 옷 잘 입는 사람이 될 수 있다. 평소 인터넷 패션 몰에서 모델이 입은 스타일을 눈여겨보고 컬러 감각을 키워보라.
컬러 노멀형 (Color Normal)	당신은 패션 컬러 감각이 뛰어나지도 부족하지도 않지만 자칫 평범한 이미지를 줄 수 있다. 지금부터라도 베스트컬러를 입으면 얼마든지 센스 있고 옷 잘 입는 사람으로 주목받을 수 있다.
컬러 센스형 (Color Sence)	당신은 탁월한 패션 컬러 감각을 가진 유형이다. 평소 컬러 패션코디네이션을 잘 연출함으로써 어디서든 주목받는 컬러 센스를 가진 사람이다.
컬러 패셔니스타형 (Color Fashionista)	당신은 1%에 해당하는 패션 리더. 다양한 컬러의 패션을 즐기는 감성파 현대인으로서 매력 있는 사람이라는 평가를 받는다.

02
무난한 무채색에서 벗어나기

우리나라 사람들은 유독 검은색 옷을 많이 입는다. 특히 겨울철 도심의 횡단보도를 건너는 사람들의 외투 색깔을 보라. 검은색이 일색이다.

개성이 존중되는 시대에 글로벌 패션 컬러가 점점 다양하게 선보여지고 있는데도 한국인들이 검은색 옷을 선호하는 이유는 뭘까? 한 여론 조사 기관에서는 십대들은 검은색이 세련되고 강해 보여서, 기성세대는 검은색이 때가 잘 타지 않아 관리가 쉽고 몸매를 날씬하게 연출해 주어서 검은색 옷을 선호하는 것으로 밝혀졌다. 검은색 외에도 많은 사람들이 선호하는 컬러가 흰색과 회색의 무채색 계열이다. 최근 한 기관에서 현대인의 컬러 트렌드를 반영해 주는 조사 결과를 발표했다. 택배 회사를 통해 13억 건의 배송 상품 컬러를 분석한 결과 한국인들이 무채색을 좋아한다는 사실이 확실하게 밝혀졌다. 특히 패션 품목에서 무채색이 62%나 차지했는데 이 중에서 검은색은 38%, 흰색은 15%, 회색은 9%로 나타났다.

사실 무채색 옷은 다른 색상과 매치하기 쉽고 무난하게 입을 수 있어서 한국 사람은 물론 전 세계적으로 많이 선호하는 컬러이기도 하다. 하지만 무난하고 만만하게 입을 수 있다고 옷장을 온통 무채색으로 채운다면 패션이 너무 무미건조해질 것이다.

BTS처럼 한국 아이돌이 세계 중심으로 부상할 수 있었던 것은 다양한 컬러 패션이 성공 요인으로 작용했기 때문일 것이다. 그들과 마찬가지로 매력적인 삶을 원한다면 컬러 패션 입기를 권한다. 물론 유채색은 컬러 매치가 무채색처럼 만만

하지는 않지만 이 책에서 다루는 퍼스널컬러와 배색 방법을 익히면 얼마든지 센스 있는 패션 컬러를 즐길 수 있을 것이다.

　이제부터라도 옷장에 무난한 무채색 옷은 그만 채우고 컬러유채색 옷들로 하나씩 대체하여 옷장에 활력을 불어넣어 보자. 그러면 한층 세련된 컬러코디네이션을 할 수 있고 궁극적으로는 패션을 즐기며 매력 있는 사람이 될 수 있을 것이다.

03
좋아하는 색깔을 입을까
어울리는 색깔을 입을까

　당신은 옷 색깔을 선택할 때 좋아하는 색을 입는가? 아니면 자신에게 어울리는 색을 입는가? 일부 전문가들은 최근 컬러 트렌드에 따르면 개인의 외적 이미지에 어울리는 컬러보다는 개인이 선호하는 컬러를 입는 것이 최상이라고 주장하기도 한다. 색채 심리 선호도나 컬러테라피에 맞게 자신을 충족시켜 주는 컬러를 입어야 한다는 논리이다. 하지만 아무리 개성이 존중되는 현대 사회라고 해도 대인관계를 중시하는 사회인이라면 혹은 매력적인 이미지를 원하는 사람이라면 개인이 좋아하는 색깔보다는 어울리는 색깔의 옷을 입는 것이 더 중요하다.

　물론 자신이 좋아하는 색이 피부색과 얼굴 이미지에 잘 어울리면 다행이지만 반대의 경우에는 외적 매력이 반감된다. 따라서 매력을 돋보이게 해주는 색깔이 자신이 선호하지 않는 색일지라도 상대에게 최상의 이미지로 비친다면 어울리는 색을 입는 것이 바람직하다. 또한 좋아하지 않는 색일지라도 그 색이 자신의 매력을 높여주는 최상의 색깔이라는 것을 인식하게 되면 점점 선호하게 되기도 한다. 이미지의 본질은 상대방에게 비치는 자신의 모습에 있기 때문이다.

　색에 대한 기본 지식이 풍부하다고 해서 패션 컬러 감각까지 갖추었다고 말할 수는 없다. 컬러의 배색 감각이 뛰어나더라도 자신의 퍼스널컬러가 아닌 워스트 컬러를 입는다면 사이즈에 맞지 않는 옷을 입은 것처럼 어색한 패션 컬러가 연출되고 만다. 따라서 최상의 패션 연출을 위해서는 개인에게 어울리는 색, 즉 퍼스널컬러 이론에 따른 베스트컬러를 입어야 한다.

　아름다운 색깔의 옷을 입으면 누구나 매력적으로 비칠 것이라고 생각하는 경향이 있지만 아무리 예쁜 색깔의 옷을 입더라도 그 옷을 입은 사람의 신체색과 얼굴 생김새, 체형과 잘 어울리고 상황과도 적절할 때 비로소 최상의 컬러가 된다.

이미지컨설턴트 **정연아**의 퍼스널컬러 북

내 색깔을
찾아줘

02

색을 알아야

내 색깔을
찾는다

색채는 훨씬 더 설명적이다
시각에 대한 자극 때문이다

폴 고갱(Paul Gauguin, 화가)

01
색^{Color}이란?

　세상에 존재하는 색깔은 몇 가지나 될까? 현대 기술로 분석한 색의 종류는 무려 4천 500만 가지나 된다고 하는데 이 중에서 사람이 눈으로 구별할 수 있는 색은 약 200만여 가지라고 한다. 이처럼 수많은 색깔이 존재하지만 옷장 문을 열어보면 무채색검은색, 회색, 흰색을 뺀 색깔의 종류는 불과 몇 가지 정도일 것이다.

　인간이 색깔을 인식하는 것은 시감각체인 눈을 통해 들어온 빛의 물리적인 자극에 의하여 뇌세포가 색깔을 지각하고 반응, 색채 정보를 파악하는 현상이다. 어떤 물체를 인지할 때는 시각적 요소형태, 크기, 색채, 질감, 음영, 빛, 공간가 80%를 차지하는데 이 중에서도 색깔을 가장 빠르게 인지한다는 연구 결과와 마찬가지로 패션에서도 색깔이 상대의 눈에 가장 먼저 인식된다는 것을 알 수 있다.

　색Color은 색깔, 빛깔, 색채, 색상으로 불리는데 수많은 색깔들은 어떻게 이뤄지는 것일까? 색깔은 빛의 파장에 따라 다르게 나타나는 현상으로서 물체가 빛을 받으면 파장이 각각 다른 빛이 '반사'와 '흡수'되면서 표면에 나타나는 특유의 빛깔이다. 그리하여 '색은 곧 빛'이라고 말한다. 달빛마저 없는 캄캄한 밤에는 칠흑같이 어둠만 있듯 빛이 없으면 어떤 색도 존재하지 않는다. 이렇듯 빛에 의해 생성되는 색깔들은 밝은색과 어두운색, 맑은색과 탁한색, 짙은색과 옅은색 등의 여러 가지 특성을 지닌다.
　색채는 크게 유채색과 무채색으로 나뉜다. 유채색은 빨강·노랑·초록·파랑 등의 고유한 색상으로 흰색·회색·검은색의 무채색을 제외한 모든 색을 말한다.

좀 더 구체적으로 색을 이해하기 위해서는 '색의 체계'를 알아야 한다. 현재 국제적으로 가장 널리 사용되고 있는 색체계는 '먼셀 색체계'로서 1905년, 미국의 화가 먼셀Albert H. Munsell, 1858~1918에 의해 고안된 이후 35년이 지난 1940년에 미국 광학협회에 의해 수정된 것이다.

지금까지 먼셀 색체계는 우리나라의 공업 규격에서 색체 표기 방법으로 제정되었다. 이 색체계는 색의 삼속성에 따른 표색 방법이 합리적이어서 통용되고 있다. 지금부터 먼셀 색체계의 세 가지 속성색상, 명도, 채도과 색상 톤에 대해 알아보자.

02

색의 삼속성

색상

색상Hue의 삼원색은 빨강, 노랑, 파랑이다. 이 색상을 원처럼 배열한 것이 면셀의 색상환Hue Circle이다. 빨강Red, R, 노랑Yellow, Y, 초록Green, G, 파랑 Blue, B, 보라Purple, P의 다섯 가지 기본색과 기본 색상들 사이에 주황Yellow Red, YR, 연두Green Yellow, GY, 청록Blue Green, BG, 남색Purple Blue, PB, 자주Red Purple, RP의 다섯 가지 중간색까지 포함해서 '10색상환'으로 구성되어 있다.

국내에서 교육용으로 채택된 색체계는 이 주요 색상 단계를 각각 이등분한 것으로 '20색상환'이다. 또한 실용 표색계에서는 열 가지 색상을 4단계로 분류하여 '40색상환'으로 구성되어 있고, 각각 10단계로 분류하여 '100색상환'으로 구성되어 있다.

그림 2-1 **면셀 색상환**

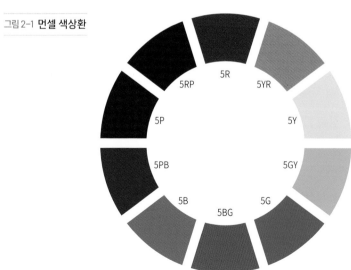

색상환에서의 '유사색'은 색상끼리 거리가 가까워서 색상 차가 작은 색_{색상환에서 빨}강과 인접한 보라와 주황을 말한다. '대조색'은 색상끼리의 거리가 조금 떨어져 있는 색_{빨강과}노랑이며, '보색'은 색상끼리의 거리가 가장 먼 정 반대쪽에 위치한 색_{빨강과 초록}이다.

명도

색상의 명도_{Value}는 '색의 밝기'로 색의 밝고 어두움의 정도를 나타낸다. 명도는 0에서 10까지의 11단계로 구분되는데 명도가 밝을수록 숫자가 높게 표기된다. 명도가 가장 높은 흰색은 '10'으로, 명도가 가장 낮은 검은색은 '0'으로 구분된다. 검은색을 제외한 모든 유채색과 무채색_{진한 회색부터 흰색}은 명도가 있다. 무채색은 명도 차이가 명확하지만 유채색은 색상의 채도로 인해 상대적으로 명도 단계를 정확하게 구분하기 어렵다. 명도가 서로 다른 색을 배색했을 때 밝은 색은 더욱 밝게 보이고, 어두운 색은 더욱 어두워 보이는 속성이 있다.

그림 2-2 **명도**

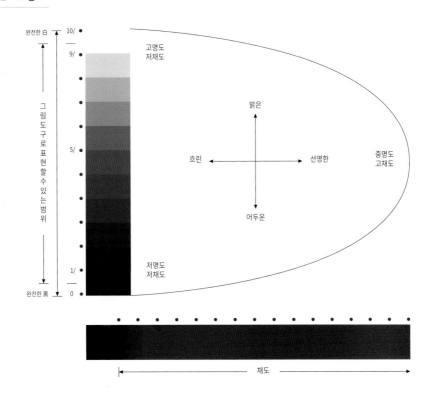

채도

색상의 채도Chroma는 색의 '선명도'를 말한다. 맑고Clear 흐리거나Dull 탁한 정도를 나타낸다. 채도가 가장 높은 색은 빨강으로 순색이라 하는데 '맑은 색' '순도가 높은 색' 또는 '쨍한 색'이라고도 표현한다. 채도가 가장 낮은 색은 무채색이다.

먼셀 색상환 중심의 무채색 축에서 바깥쪽으로 멀어질수록 채도는 높아지고 가까워질수록 채도는 낮아진다. 순색에 다른 색상이 섞이면 섞일수록 채도가 낮아지며 유채색에 무채색흰색, 회색, 검은색이 섞이면 섞일수록 채도가 낮아지는 속성이 있다.

그림 2-3 **채도**

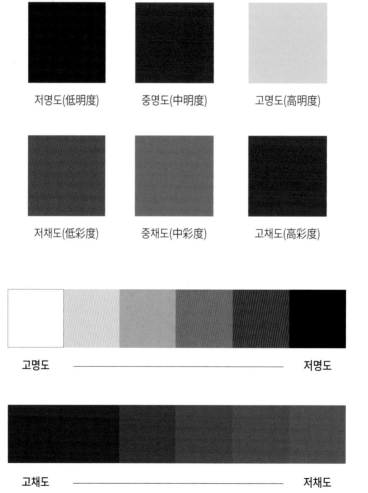

저명도(低明度)　　중명도(中明度)　　고명도(高明度)

저채도(低彩度)　　중채도(中彩度)　　고채도(高彩度)

고명도 —————————————— 저명도

고채도 —————————————— 저채도

03
톤

색상의 '톤Tone, 색조'이란 명도와 채도가 합쳐져서 만들어진 색의 성질을 말한다. 색체계의 색상, 명도, 채도의 세 가지 속성은 따로따로 존재하는 것이 아니라 서로 연결된 관계로 구성되어 있다. 색상의 톤은 사계절 퍼스널컬러 이론 체계를 설명하는 데 매우 효율적이며 패션 용어로서도 밀접하게 사용된다.

주된 색상 톤은 비비드 톤Vivid tone, 스트롱 톤Strong tone, 브라이트 톤bright tone, 라이트 톤Light tone, 페일 톤Pale tone, 소프트 톤Soft tone, 덜 톤Dull tone, 라이트 그레이시 톤Light grayish tone, 그레이시 톤Grayish tone, 딥 톤Deep tone, 다크 톤Dark tone, 다크 그레이시 톤Dark grayish으로 열두 가지이다.

그림 2-4
**열두 가지 컬러
톤 차트(PCCS COLOR)**

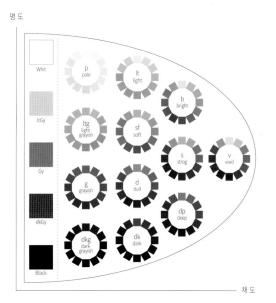

Vivid Tone

선명한 / 화려한 / 생생한

빨강, 노랑, 주황, 초록, 파랑 등 기본 12색상을 중심으로 채도가 가장 높다. 원색의 화려하고 생생한 이미지를 지닌 만큼 선명하고 생기 있으며 활동적인 컬러로 튀는 인상을 준다. 비비드 컬러는 무채색흰색, 검은색과 함께 배색하면 더욱 화려하고 강렬한 이미지를 연출할 수 있다. 패션에서는 자유로움을 강조하는 캐주얼, 활동적인 스포츠 웨어, 통통 튀는 아이돌 패션 스타일에 많이 활용된다.

사계절 퍼스널컬러 팔레트에서는 봄사람 유형웜톤의 '비비드 이미지스트롱 톤'와 겨울사람 유형쿨톤의 '다이내믹 이미지스트롱 톤에 해당된다. 비비드 이미지는 따뜻하고 발랄한 이미지가 특징이며, 다이내믹 이미지는 차갑고 딱딱한 이미지가 특징이다. 얼굴형은 다양하며 이목구비가 또렷하고 피부색은 노란빛을 띠거나 어두운 편이다. 피부에 윤기가 많이 난다.

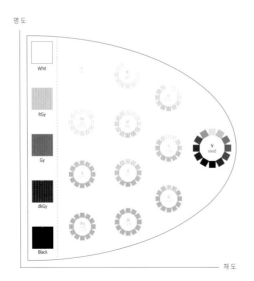

Strong Tone

강렬한 / 튀는 / 존재감

원색 계열에 중간 명도의 회색이 가미된 색감으로 비비드 컬러보다 미미하게 탁하고 조금 더 진한 느낌을 주는 컬러 톤이다. 비비드에 비해서는 색깔의 선명도가 낮지만 색감이 강해 적극적이고 화려한 컬러 이미지이다. 패션에서 강렬함 및 존재감을 부각시키고 싶을 때 악센트 컬러로도 많이 사용된다. 중간 명도의 회색과 배색하면 '동시 대비 효과'로 색감이 다소 차분해진다.

사계절 퍼스널컬러 팔레트에서는 봄사람 유형웜톤의 '웜 이미지소프트 톤'와 겨울사람 유형쿨톤의 '쿨 이미지소프트 톤'에 해당된다. 웜 이미지는 따뜻하고 생기 있는 이미지가 특징이며, 쿨 이미지는 차갑고 강렬한 이미지가 특징이다. 얼굴 생김새는 직선이며 피부색은 창백하거나 누런빛을 띠며 어두운 편이다. 피부에 윤기가 많다.

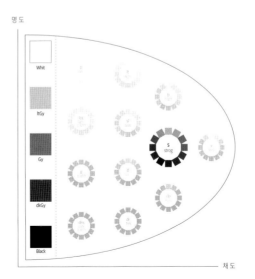

브라이트 bright : 밝은

Bright Tone

활달한 / 밝은 / 생기 있는

비비드에 흰색이 살짝 섞인 색감으로 밝고 산뜻하며 명랑한 느낌을 준다. 선명하고 아름다운 느낌으로 빛나는 보석에서 많이 찾아볼 수 있다. 패션에서는 드레스처럼 무대복 스타일에 많이 사용되는 화사하고 밝은 컬러 톤이다.

사계절 퍼스널컬러 팔레트에서는 봄사람 유형웜톤의 '비비드 이미지스트롱 톤'에 해당된다. 이 유형은 따뜻하고 부드러우며 귀여운 이미지가 특징이다. 얼굴형은 둥근형이 많다. 얼굴 생김새는 곡선이고 이목구비가 동글동글하다. 피부색은 노란빛을 띠며 밝은 편이다. 피부에 윤기가 있다.

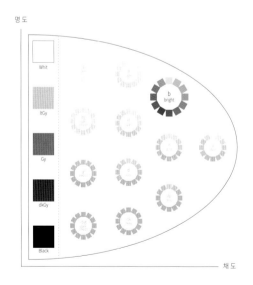

라이트 light : 연한

Light Tone

연한 / 귀여운 / 즐거운

　브라이트 톤처럼 밝은 느낌을 주는 색감이지만 흰색이 더 많이 섞인 파스텔 톤이다. 색상이 더 가볍고 부드러워서 긴장감이 없으며 편하고 사랑스럽다. 패션에서는 어린아이의 옷, 여성스러운 로맨틱 스타일과 페미닌 스타일에 많이 활용된다.

　사계절 퍼스널컬러 팔레트에서는 여름사람 유형쿨톤의 '엘레강스 이미지소프트 톤'에 해당된다. 이 유형은 시원하고 부드러우며 우아한 이미지가 특징이다. 얼굴 생김새는 곡선이고 얼굴형은 타원형이 많다. 피부색은 희거나 붉은빛을 띠는 편이다. 피부에 윤기가 없고 파우더를 바른 듯 뽀송뽀송하다.

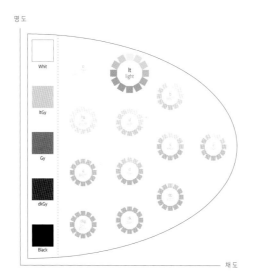

페일pale : 옅은

Pale Tone

옅은 / 순수한 / 깨끗한

　유채색 중에서 흰색이 가장 많이 섞인 색감으로 밝은 파스텔 컬러가 주를 이루는 톤이다. 순수하고 깨끗한 느낌과 여성스럽고 감미로운 느낌을 표현할 때, 특히 귀여운 유아복에서 많이 사용된다. 시원한 여름과 추운 겨울의 색상 톤으로 흰색이 너무 많이 섞인 색상은 창백한 느낌으로 다소 차갑게 느껴진다.

　사계절 퍼스널컬러 팔레트에서는 여름사람 유형쿨톤의 '엘레강스 이미지소프트 톤'에 해당된다. 이 유형은 차갑고 창백하며 단아한 이미지가 특징이다. 얼굴 생김새는 곡선이고 얼굴형은 타원형이 많다. 피부색은 희거나 혈색이 없어 푸른기가 살짝 돈다. 피부에 윤기가 없고 뽀송뽀송하다.

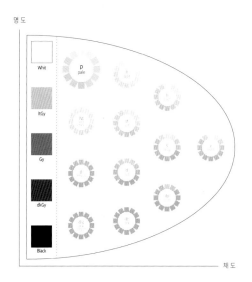

소프트 soft : 부드러운

Soft Tone

부드러운 / 은은한 / 온화한

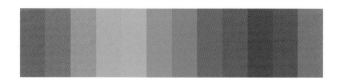

　따뜻하고 부드러워서 자연스러운 느낌을 준다. 색감은 대체로 밝고 중간색이
주를 이룬다. 너무 밝지도 어둡지도 않은 중간 명도와 채도로 거부감 없이 편안
함을 주는 컬러 톤이다.

　사계절 퍼스널컬러 팔레트에서는 가을사람 유형뮐톤의 '내추럴 이미지소프트 톤'에
해당된다. 이 유형은 따뜻하고 부드러우며 포근한 이미지가 특징이다. 얼굴 생김
새는 곡선이고 얼굴형은 타원형이 많다. 피부색은 밝거나 혈색이 없으며 노란기
가 살짝 돈다. 피부에 윤기가 없다.

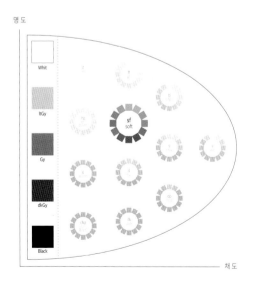

Dull Tone

칙칙한 / 수수한 / 차분한

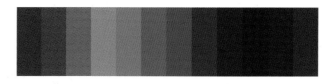

비비드한 원색에 중간 명도의 회색을 가미한 색으로 분위기 있고 차분하며 고상한 가을 느낌을 주는 색감이다. 자연이 무르익은 색이며 너무 짙어지면 칙칙한 색감이 될 수 있다. 소프트 톤보다 더 안정감 있어 내추럴한 패션 스타일을 연출할 때 많이 사용되는 컬러 톤이다.

사계절 퍼스널컬러 팔레트에서는 가을사람 유형월톤의 '내추럴 이미지소프트 톤'와 '클래식 이미지스트롱 톤'의 중간 유형에 해당된다. 이 유형은 따뜻하고 부드러우며 분위기 있는 이미지가 특징이다. 얼굴 생김새는 곡선이고 얼굴형은 긴 형이 많다. 피부색의 밝기는 보통이거나 혈색이 없으며 노랗다. 피부에 윤기가 없고 푸석푸석하다.

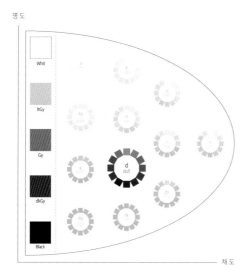

Light Grayish Tone

밝은 회색빛 / 신비로운 / 어른스러운

　비비드 톤에 밝은 명도의 회색이 섞인 색으로 매우 부드럽고 신비스러운 파스텔 색감이다. 시원한 여름을 상징하는 컬러이며 패션은 캐주얼부터 엘레강스한 스타일까지 폭넓게 사용된다.

　사계절 퍼스널컬러 팔레트에서는 여름사람 유형쿨톤의 '엘레강스 이미지소프트 톤'에 해당된다. 이 유형은 시원시원하고 우아한 이미지가 특징이다. 얼굴 생김새는 부드럽고 눈이 크며 얼굴형은 타원형이 많다. 피부색의 밝기는 중간이다. 피부에 윤기가 없는 편이다.

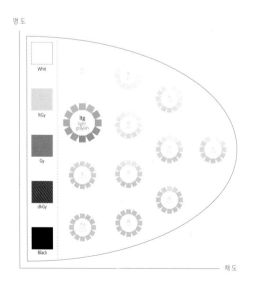

그레이시grayish : 잿빛의

Grayish Tone

잿빛의 / 탁한 / 지적인

비비드에 중간 명도의 회색을 섞은 색으로 명도와 채도 모두가 낮아 칙칙한 느낌의 탁색 계열이 주를 이룬다. 라이트 그레이시 톤보다는 침착하고 무게감 있어 남성 캐주얼에 많이 사용되는 색감이다. 동일한 그레이시 톤으로 배색을 잘하면 매우 세련된 컬러가 되지만 자칫 둔탁한 느낌이 연출될 수 있다.

사계절 퍼스널컬러 팔레트에서는 여름사람 유형쿨톤의 '로맨틱 이미지스트롱 톤'에 해당된다. 이 유형은 다소 차갑지만 낭만적이고 세련된 이미지가 특징이다. 얼굴 생김새는 부드럽지만 깊이가 느껴지며 이목구비가 그리 크지 않다. 얼굴형은 각진 형이 많다. 혈색은 있으나 피부색의 밝기는 중간이거나 어둡다. 피부에 윤기가 없다.

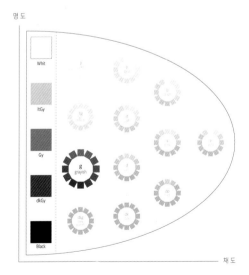

딥 deep : 진한

Deep Tone

진한 / 깊은 / 묵직한

　비비드 톤에 짙은 회색이 혼합되어 명도와 채도가 낮다. 깊고 진한 느낌으로 침착하고 중후하며 고급스러운 이미지를 주는 컬러 톤이다. 어른스럽고 성숙한 중년의 패션 스타일을 세련된 이미지로 연출해 준다.

　사계절 퍼스널컬러 팔레트에서는 가을사람 유형웜톤의 '내추럴 이미지소프트 톤'와 '클래식 이미지스트롱 톤'의 중간에 해당된다. 이 유형은 따뜻하지만 깊고 분위기 있으며 차분한 이미지가 특징이다. 얼굴형은 긴 형이 많다. 피부색의 밝기는 중간이거나 혈색이 없으며 노란기가 살짝 돈다. 피부에 윤기가 없다.

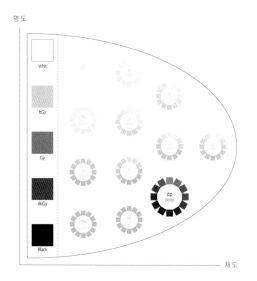

다크 dark : 어두운

Dark Tone
어두운 / 중후한 / 힘 있는

전체적으로 검은색이 많이 섞여 어둡고 중후한 느낌이 강하다. 컬러감이 낮은 색으로 힘을 상징하며 남성적인 이미지를 지니고 있다. 패션에서는 댄디함으로 안정감을 주고 전통적인 품격이 느껴지는 클래식한 스타일과 매니시한 스타일에 많이 사용되는 색조이다.

사계절 퍼스널컬러 팔레트에서는 가을사람 유형월톤의 '클래식 이미지스트롱 톤'에 해당된다. 이 유형은 따뜻하고 깊이 있는 고전적 이미지가 특징이다. 얼굴 생김새는 각지며 얼굴형은 긴 형이 많다. 피부색은 어둡고 혈색이 없으며 칙칙하다. 피부에 윤기가 없고 건조하다.

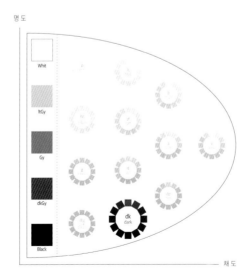

다크 그레이시 dark grayish : 어두운 잿빛의

Dark Grayish Tone

어두운 잿빛 / 딱딱한 / 무게감

　검은색이 가장 많이 섞여서 어둡고 짙은 색감이다. 명도와 채도가 매우 낮아 무거운 느낌의 남성적인 이미지이다. 매우 어두워서 색감을 거의 느끼지 못할 정도의 검은색 계열에 속하지만 딱딱한 검은색과는 다른 분위기를 준다. 중후함, 엄숙함, 신비감으로 지위가 높거나 보수적인 남성들의 수트 컬러로 많이 연출되는 톤이다.

　사계절 퍼스널컬러 팔레트에서는 겨울사람 유형쿨톤의 '다이내믹 이미지스트롱 톤'에 해당된다. 이 유형은 차갑고 딱딱하며 도시적 이미지가 특징이다. 얼굴 생김새는 또렷하고 강하며 얼굴형은 각진 형이 많다. 피부색의 밝기는 파리하게 창백하거나 어둡다. 혈색이 거의 없으며 피부에 윤기가 매우 많다.

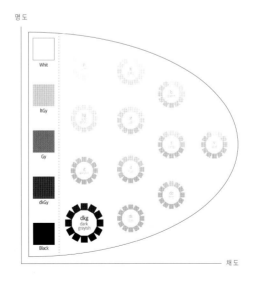

03

퍼스널컬러를 알아야

내 색깔을
입는다

색이 전부다
색채가 올바르다면, 그 형식이 맞는 것이다
음악처럼 진동한다
그 전부가 떨림이다

마르크 샤갈(Marc Chagall, 화가)

퍼스널컬러Personal Color란 개인이 타고난 신체색, 즉 피부색, 눈동자색, 머리카락 색과 조화를 이루는 고유한 컬러를 말한다. 퍼스널컬러는 프로소폰prosopon과 페르소나persona에서 유래된 말이다. 사계절 색채 이론은 자연의 사계절색과 사람의 타고난 신체 색상을 연결시킨 이론이다. 퍼스널컬러 이론의 궁극적인 목적은 개인을 가장 매력적이고 돋보이게 해주는 컬러를 찾을 수 있게 하는 것이다.

퍼스널컬러는 색채의 조화와 부조화의 원리를 바탕으로 모든 색을 사계절 유형 four seasonal coloring type으로 구분하고 분석한 이론이다. 퍼스널컬러는 크게 따뜻한 색Warm Color, 웜톤과 차가운 색Cool Color, 쿨톤으로 구분한다. 그리고 웜톤과 쿨톤을 각각 부드러운 색Soft Tone과 강한 색Strong Tone으로 나누어 사계절로 구분한다. 이렇게 구성된 컬러는 총 680가지로, 한 계절마다 170가지 컬러가 기본 색조베이스 컬러 톤로 구성된다.

퍼스널컬러를 알아야
내 색깔을 입는다

01
퍼스널컬러 시스템

퍼스널컬러 시스템PCS, Personal Color System은 개인에게 어울리는 컬러들을 사계절과 접목하여 이론적으로 체계화한 것이다. 이 컬러 시스템은 개인마다 타고난 고유의 신체색으로 사계절 유형에 따라 어울리는 컬러Best color와 어울리지 않는 컬러worst Color를 구분할 수 있도록 과학적으로 세분화하여 컬러 체계를 제시해 주는 이론이다.

자신과 가장 잘 어울리는 색깔의 옷을 입었을 때 얻을 수 있는 퍼스널컬러 효과 세 가지에 대해 알아보자.

첫째, 외모가 개선된다

옷 색깔을 세련되게 연출하면 매력적인 외모의 소유자가 될 수 있다. 옷 색깔을 잘 매치해서 입으면 센스 있는 사람으로 비쳐 매력이 업그레이드된다. 온라인 및 오프라인 상에서도 차별화된 이미지로 개인의 경쟁력을 키우는 데 도움이 된다.

둘째, 자신감이 상승한다

베스트컬러를 입으면 자신감이 상승한다. 이를 통해 내적 이미지를 강화함으로써 정서적으로 안정과 여유를 얻어 자기만족감을 높일 수 있다. 나아가서는 대인관계도 개선할 수 있다.

퍼스널컬러에 맞는 최상의 컬러를 구입함으로써 경제적인 효과를 볼 수 있다. 충동구매나 불필요한 쇼핑을 하지 않게 되므로 돈과 시간을 절약하게 된다. 베스트컬러를 입으면 비즈니스상에서도 개인의 부가가치를 높일 수 있다.

퍼스널컬러의 역사

퍼스널컬러를 최초로 이론화하고 체계화한 사람은 '요하네스 이텐Johannes Itten, 1888~1967'이다. 그는 화가이자 색채학 권위자로서 독일의 디자인 예술대학인 바우하우스에서 교수로 재직1919~1923하면서 학생들이 그림을 그릴 때 사용하는 물감의 색상을 관찰하다가 조화로운 배색 방법을 고안하게 되었다. 학생들이 인물화를 그릴 때 모델의 고유한 신체색피부색, 눈동자색, 머리카락색이 사계절 색상과 유관한 것을 처음으로 깨닫게 된 것이다. 그는 사계절 자연색을 기반으로 하여 네 개의 컬러 팔레트를 제작하여 학생들에게 배포한 후 그림을 그리게 했다. 그러자 학생들의 초상화가 훨씬 더 개선되었다. 그는 이를 계기로 개개인에게 가장 잘 어울리는 베스트 컬러Best Color가 있고, 어울리지 않는 워스트 컬러Worst Color가 있다는 사실을 알게 되면서 퍼스널컬러 이론의 창시자가 되었다.

이후 1928년 '로버트 도어Robert Dorr, 1905~1980'는 "색채조화"라는 책에서 '배색의 조화와 부조화의 원리'를 색의 '온도감'으로 접근하여 감각적 색체계로 구분하였고 모든 색은 따뜻한 색yellow base과 차가운 색blue base의 두 가지 기초 색상을 지니고 있다고 발표했다. 그는 요하네스 이텐의 사계절 퍼스널컬러 팔레트 이론에서 웜톤과 쿨톤의 개념을 최초로 연구하고 발전시켰다.

모든 색을 따뜻한 색웜톤과 차가운 색쿨톤으로 구분하여 봄, 가을 컬러는 따뜻한 색으로, 여름, 겨울 컬러는 차가운 색으로 구성된 컬러로 세분화했다. 노란색이 돌면 웜톤Warm Tone의 '옐로 베이스'라 하고 푸른색이 돌면 쿨톤Cool Tone의 '블루 베이스'로 구분한 것이다.

감각적 색체계의 '웜 베이스'와 '쿨 베이스' 이론의 새로운 해석은 패션 컬러코디네이션에서 매우 획기적인 것이었다. 실제로 색에 그리 민감하지 않은 사람들이 레몬옐로처럼 차가운 노랑Cool Tone을 보고 파란색으로 인지하는 경우가 대표적인 '웜쿨 베이스' 사례이다.

이후 1975년경부터 미국에서 '사계절 컬러 팔레트 이론'이 좀 더 체계화되면서 이미지컨설팅 및 관련 업종에 종사하는 전문가들이 사계절 퍼스널컬러 이론을 업무에 적용하면서 점점 알려지기 시작했다.

퍼스널컬러 시스템이 대중적으로 널리 알려진 것은 1987년 독일의 바우하우스에서 사계절 퍼스널컬러를 수학修學하고 미국 뉴욕으로 돌아온 '캐롤 잭슨Carole Jackson, 1932~'이 "Color Me Beautiful"이라는 저서를 출간한 이후부터였다. 그녀는 책에서 퍼스널컬러 팔레트를 통해 패션 및 메이크업 컬러를 제안했는데 이 책은 미국 전역에서 베스트셀러가 되면서 17개의 언어로 번역되어 전 세계적으로 선풍적인 인기를 끌었다. 하지만 한국에서는 이 책이 번역되지 않았다. 한국사회가 경제도약을 위해 발돋움하던 시기라 이미지메이킹 시장이 미처 형성되지 않았기 때문이다.

국내에서 퍼스널컬러가 대중화된 것은 1997년에 필자가 발간한 자기개발서 "성공하는 사람에겐 표정이 있다"의 부록편에 짧게 소개된 사계절 퍼스널컬러 이론이 수많은 독자들로부터 신선하다는 평을 받으면서부터이다. 이 책은 한국 경제가 활성화되던 시기에 출간되어 베스트셀러에 오르면서 퍼스널컬러를 대중에게 알리기 시작했다. 퍼스널컬러의 진단과 활용은 무려 20년이나 지난 이후에야 TV 및 여러 SNS 매체를 통해 활발하게 다루어졌다. 특히 2030세대의 젊은 여성들을 중심으로 점점 확산되고 있다. 퍼스널컬러 이론은 선진국들을 중심으로 패션 및 이미지컨설팅 현장에서 의상, 메이크업, 헤어, 소품 등의 연출 과정에서 빠질 수 없는 패션 코칭 요소로 자리를 잡아가고 있다.

02
옐로 베이스 & 블루 베이스

사계절 퍼스널컬러 이론의 체계는 따뜻한 색의 대표색인 노란색과 차가운 색의 대표색인 파란색에서 시작된다. 즉 모든 색에서 노란색Yellow Bace, Gold Bace이 혼합되어 주조색Main Color이 되는 '옐로 베이스'와 파란색Blue Bace, Silver Bace이 혼합되어 주조색이 되는 '블루 베이스'가 있다. 노란색이 주조색이면 웜톤Warm Tone, 파란색이 주조색이면 쿨톤Cool Tone으로 구분한다.

그림 3-1
옐로 베이스 vs 블루 베이스

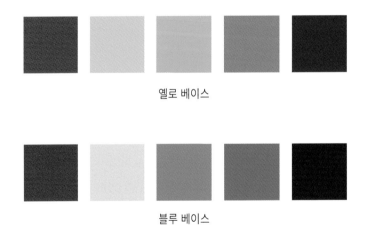

옐로 베이스

블루 베이스

개인은 물론 퍼스널컬러를 진단하는 전문가들이 단순히 주관적인 '느낌'으로 고객의 퍼스널컬러를 오진하는 경우가 빈번하게 일어나고 있다. 물론 퍼스널컬러 이론 자체가 정석이 없어 감성에 영향을 받기 때문에 자신이 추구하는 특정 컬러와 스타일에 따라 진단 결과가 조금씩 달라질 수는 있다. 하지만 웜톤 유형 또는 쿨톤 유형이 뚜렷하게 나타나는 고객인데도 전혀 상반되는 진단을 했을 때는 고객이 혼란스러워 할 수 있다. 따라서 웜톤 쿨톤 컬러의 구분과 이해는 퍼스널컬러를 찾아가는 첫 번째 단계로서 매우 중요한 과정이다. 따라서 일반인은 물론 퍼스널컬러 전문가들은 적어도 웜톤 컬러와 쿨톤 컬러 분석만은 정확하게 진단할 필요가 있다.

지금부터 웜톤 컬러와 쿨톤 컬러의 원리와 옐로 베이스 및 블루 베이스의 구분 방법에 대해 알아보자.

그림 3-2
옐로 베이스 vs 블루 베이스

옐로 베이스　　여덟 가지 기본색　　블루 베이스

세상에 존재하는 색 중에는 따뜻한 색인지 차가운 색인지 구분할 수 없는 미지근한 느낌온도감의 중간색Neutral Bace도 많이 있다. 따라서 모든 색이 두부 자르듯 웜톤과 쿨톤으로 구분되는 것은 아니다.

그림 3-3
중간색을 대표하는 초록색

먼셀 색상환의 원색도 웜톤과 쿨톤으로 구분할 수 있다. 원색의 중간색은 따뜻한 색의 대표색인 노란색과 차가운 색의 대표색인 파란색이 혼합된 초록색이다. 초록색을 중심으로 오른쪽의 파랑에 가까울수록 쿨톤의 성질이 더 강해지고 왼쪽의 노랑에 가까울수록 웜톤의 성질이 더 강해진다. 즉 초록색에서 노랑이 많이 섞이면 따뜻한 연두색이 되고, 파랑이 많이 섞이면 차가운 청록색이 되는 식이다. 노랑과 파랑의 중간에는 있는 초록색은 중간색이지만 빨간색은 80%가 웜톤으로 따뜻한 성질이 더 많다.

그림 3-4
먼셀 색상환의 웜톤 쿨톤

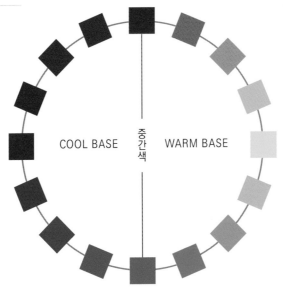

COOL BASE 중간색 WARM BASE

무채색인 흰색, 검은색은 겨울의 자연색으로 쿨톤이다. 따라서 차가운 느낌의 흰색과 검은색이 혼합된 고유의 모든 회색은 쿨톤이다. 회색에 노랑이 섞이면 따뜻한 느낌의 웜톤 회색이고 파랑이 섞이면 차가운 느낌의 쿨톤 회색이다. 물론 회색 또한 따뜻하지도 차갑지도 않은 중간 회색이 존재한다.

웜톤 쿨톤 팔레트

'웜톤 쿨톤 팔레트Pallet'는 노란기가 도는 웜톤 컬러와 푸른기가 도는 쿨톤 컬러들을 각각 구성하여 배열한 것이다. 따뜻한 컬러는 봄색과 가을색으로 세분화하여 웜톤이라 하며 차가운 컬러는 여름색과 겨울색으로 세분화하여 쿨톤이라 한다.

그림 3-5
색상환의 웜톤 쿨톤

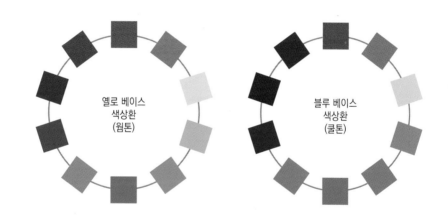

그림 3-6
웜톤 쿨톤 컬러 팔레트

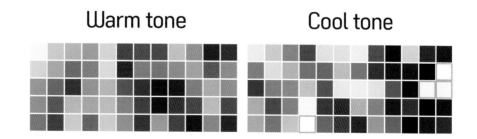

사계절 퍼스널컬러 팔레트와 여덟 가지 퍼스널컬러 팔레트

'사계절 퍼스널컬러 팔레트Four Seasons Personal Color Pallet'는 웜톤과 쿨톤의 동일한 특성을 지닌 사계절 자연색들을 일정하게 배열한 것을 말한다. 사계절 퍼스널컬러는 사계절마다 고유한 특성을 띠는 자연색과 일치한다. 아스팔트 도로와 빌딩 숲으로 덮여있는 도심이 아니라 산속의 자연 풍경색들이 바로 사계절 컬러 팔레트 색이다. 퍼스널컬러 진단 시스템은 1990년대 초반에 한국에서 처음 소개될 즈음만 해도 퍼스널컬러와 관련된 직업에 종사하는 전문가들도 신선하게 받아들였던 이론이었다.

이후 국내에서 소개된 사계절 퍼스널컬러 팔레트는 백인의 신체색을 기준으로 체계화되었기 때문에 일반인은 물론 퍼스널컬러 전문가들에게도 난해하게 받아들여지는 경향이 있다. 백인종의 눈동자와 머리카락색이 다양한 데 비해 황인종의 검은색 눈동자와 머리카락은 단조로워서 컬러의 적용 방식이 조금씩 달라질 수밖에 없다. 필자는 퍼스널컬러 컨설팅 현장에서 서양인들의 퍼스널컬러 팔레트에서 새로운 접근 방법을 모색하게 되었는데, 황인종이 입을 수 있는 베스트컬러의 범위는 백인종보다 좁고 흑인종보다는 넓다는 사실을 알게 되었다.
각 인종의 피부색을 그림을 그릴 수 있는 종이의 바탕색이라고 생각하면 쉽게 이해할 수 있다. 백인은 흰색 종이, 황인종은 노란색 종이, 흑인은 검은색 종이라고 친다면 흰색처럼 바탕색이 밝을수록 다양한 컬러의 물감을 조화롭게 칠할 수 있는 이치와 같다.

필자는 동일한 인종의 피부색이라 할지라도 다양한 얼굴형과 이목구비를 가진 개개인을 사계절 컬러 이미지 프레임에 적용하기란 무리가 있음을 체감했다. 이후 '사계절 컬러 이미지'를 '여덟 가지 컬러 이미지'로 세분화하였다.

여덟 가지 퍼스널컬러 팔레트는 사계절 퍼스널컬러 팔레트를 소프트 톤, 스트롱 톤으로 각각 세분화한 것이다. 봄을 예로 들면 '초봄'과 '완연한 봄'으로 구분할 수 있다. 초봄은 고유의 따뜻하고 부드러운 '소프트 컬러 톤Soft Color Tone'이고 완연한

봄은 원색의 비비드한 '스트롱 컬러 톤Strong Color Tone'이다. 다른 계절인 여름, 가을, 겨울 또한 그 계절 고유의 특성에 따라 소프트 컬러와 스트롱 컬러로 세분화할 수 있다.

여덟 가지 퍼스널컬러 팔레트의 장점은 사계절 고유의 컬러들을 채도와 명도가 유사한 색상들끼리 묶어 패션 컬러 배색을 용이하게 할 수 있으며 퍼스널컬러 진단 컨설팅 현장에서는 물론 일상에서도 폭넓게 활용할 수 있도록 구성되어 있다는 점이다. 또한 동일한 계절의 피부색이라도 얼굴 이미지와 체형이 다양한 개개인의 베스트컬러를 좀 더 체계적으로 진단할 수 있다.

여덟 가지 퍼스널컬러의 고유한 특성들은 '여덟 가지 얼굴 이미지'와 접목시킬 수 있어서 이미지컨설팅에 매우 요긴하게 활용할 수 있다. 나아가서는 사계절 사이에 있는 간절기처럼 '복합 유형'을 가진 개인을 위해 '열두 가지 컬러 이미지'로 다시 세분화하여 고객의 퍼스널컬러 컨설팅에서 베스트컬러의 정확도를 한층 더 높일 수 있다.

03
사계절 퍼스널컬러 팔레트
& 여덟 가지 퍼스널컬러 이미지

사계절 퍼스널컬러는 색채의 조화와 부조화의 원리를 바탕으로 하여 모든 색을 사계절 유형four seasonal coloring type으로 구분하고 분석한 이론이다. 퍼스널컬러는 크게 따뜻한 색Warm Color, 웜톤과 차가운 색Cool Color, 쿨톤으로 구분한다. 그리고 웜톤과 쿨톤에서 각각 부드러운 색Soft Tone과 강한 색Strong Tone으로 나누어져 사계절로 구분된다.

퍼스널컬러 이미지 분류표

웜 & 쿨	사계절 컬러	컬러 톤	여덟 가지 컬러 이미지
웜톤 컬러	봄 컬러	Soft	웜(Warm) 이미지
		Strong	비비드(Vivid) 이미지
	가을 컬러	Soft	내추럴(Natural) 이미지
		Strong	클래식(Classic) 이미지
쿨톤 컬러	여름 컬러	Soft	엘레강스(Elegant) 이미지
		Strong	로맨틱(Romantic) 이미지
	겨울 컬러	Soft	쿨(Cool) 이미지
		Strong	다이내믹(Dynamic) 이미지

봄 컬러 팔레트

산속 봄 풍경은 햇볕이 많아 따뜻한 '웜 컬러'이다. 나뭇가지의 새싹들은 온통 연둣빛으로 일색이다. 목련, 개나리, 진달래가 피기 시작하면서 빨강, 주황, 노랑 등 따뜻한 원색의 꽃들이 만발하면서 다양한 컬러의 향연을 펼친다. 만물을 소생 시키는 봄의 에너지로 뿜어내는 자연색은 셀 수 없을 정도로 많다.

봄에 해당하는 주조색은 노란색이다. 초봄색은 '모든 색'에 노랑과 하양이 섞인 색으로 부드럽고 따뜻한 컬러Soft Color-Warm Image이다. 완연한 봄색은 선명하고 튀 는 느낌을 주는 원색의 컬러Strong Color-Vivid Image이다.

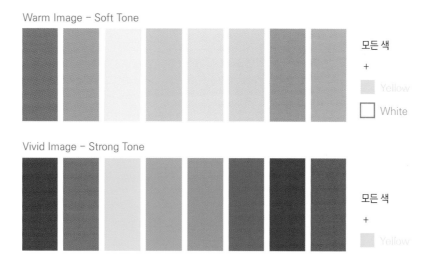

Spring

Warm Image – Soft Tone

모든 색

+

Yellow

White

Vivid Image – Strong Tone

모든 색

+

Yellow

자연색

· 새싹, 벚꽃, 목련, 팬지, 개나리, 진달래, 바나나, 복숭아, 오렌지, 산호

컬러 이미지

· 따뜻한, 부드러운, 맑은, 밝은, 선명한, 신선한, 생기 있는, 활기찬

컬러 톤

· 라이트 톤Light Tone, 소프트 톤Soft Tone, 브라이트 톤Brigt Tone, 스트롱 톤Strong Tone,
비비드 톤Vivid Tone

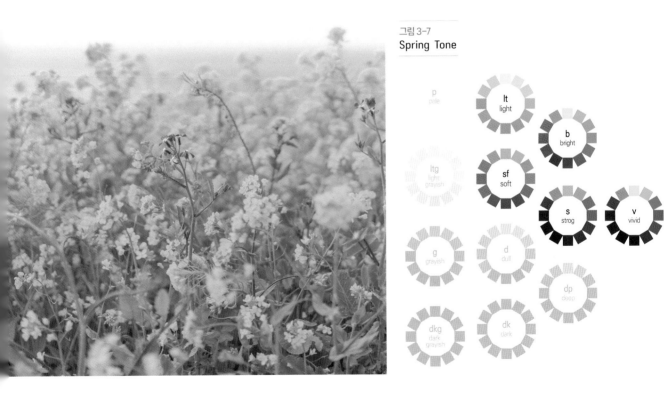

그림 3-7
Spring Tone

Spring
Warm

Spring
Vivid

Warm Image- Soft Tone

Vivid Image-Strong Tone

봄 컬러 이미지웜 / 비비드

베스트컬러

　봄사람 중에서 피부색이 밝고 노르스름하면 목련색, 벚꽃색, 새싹색, 옥색, 산
호색 등의 화사하고 부드러우며 따뜻하고 밝은 소프트 컬러 톤인 웜 컬러가 어울
린다. 피부색이 어둡고 노르스름하면 개나리색, 진달래색, 다홍색, 초록색 등의
따뜻하고 강렬한 스트롱 컬러 톤인 비비드 컬러가 잘 어울린다. 개나리색, 진달래
색, 벚꽃색, 연두색, 목련꽃색 등이 베스트컬러이다.

워스트컬러

　봄색 외의 여름색, 가을색, 겨울색의 자연색과 차가운 푸른색 계열, 갈색, 흰색,
검은색 등을 입으면 화사하고 생기 있는 봄사람의 매력이 반감된다.

패션 스타일

　프리티-페미닌, 캐주얼이 대표적 패션 스타일이다. 봄사람 고유의 동안 이미지
는 귀여운 '공주 패션'이 잘 어울린다. 발랄하고 활동적인 스타일을 비롯하여 스
포츠 웨어도 잘 어울린다. 특히 봄사람 중에서 피부색이 밝은 '웜 이미지' 유형은
다양한 패션 컬러와 스타일을 즐길 수 있다.

　비즈니스용 감청색 정장을 입을 때, 재킷 속 이너웨어는 봄 컬러의 탑, 셔츠, 블
라우스를 받쳐 입으면 화사하고 비비드한 개성을 살리면서도 프로페셔널한 연출
을 할 수 있다. 스카프나 핸드백 등의 소품으로 컬러 악센트를 주면 봄사람의 밝고
생기 있는 매력을 연출할 수 있다. 회색 재킷은 밝은 웜톤의 비둘기색이나 중간 회
색 정도는 무난하지만 짙은 회색은 자칫 경직돼 보이게 하므로 피하는 것이 좋다.
　실크, 시폰, 니트처럼 부드러운 소재는 봄사람의 따뜻한 느낌과 조화를 잘 이
룬다. 청바지 위에 온화하고 비비드한 컬러의 블라우스나 니트 상의도 생기 있고
세련된 코디네이션이 된다. 광택이 있는 소재가 어울린다.
　액세서리는 황금, 호박 등의 귀금속과 웜톤의 명도와 채도가 높은 소품이 잘
어울린다.

여름 컬러 팔레트

여름은 더운 날씨로 인해 자칫 따뜻한 컬러로 착각할 수 있지만 여름 산속은 시원한 '쿨 컬러'로 넘친다. 공기 중의 안개로 시야가 뿌옇게 보인다. 흰색의 작은 물방울들은 햇빛을 받아 푸른빛을 내면서 봄에 핀 꽃들과 나무, 돌 등의 모든 자연색들을 차갑게 비춘다. 모든 자연색에 흰색과 푸른색이 더해져 파스텔 계열이 된 여름색의 종류는 봄색만큼이나 다양하다.

여름에 해당하는 주조색은 흰색과 파란색이 섞인 쿨톤이다. 초여름색은 '모든 색'에 수증기 색깔인 흰색이 섞여서 부드럽고 시원한 컬러Soft Color-Elegant Image이다. 완연한 여름색은 연한 회색이 섞여 좀 더 깊고 차가운 느낌을 주는 컬러Strong Color-Romantic Image이다.

진한 회색이 섞인 딥 톤Deep Tone의 경우 보통 가을 컬러로 알려져 있지만, 퍼스널 컬러 팔레트에서는 어두운 여름인 로맨틱 컬러 이미지도 포함된다.

Summer

Elegent Image - Soft Tone

모든 색

+

■ Blue

□ White

Romantic Image - Strong Tone

모든 색

+

■ Blue

■ Gray

자연색

• 라벤더, 파스텔로즈, 마린블루, 스카이블루

컬러 이미지

• 차가운, 시원한, 은은한, 부드러운, 밝은, 흐릿한, 여성스러운, 우아한, 로맨틱한

컬러 톤

• 페일 톤Pale Tone, 라이트 톤Light Tone, 소프트 톤Soft Tone, 라이트 그레이쉬 톤 Light Greyish Tone, 그레이쉬 톤Greyish Tone, 덜 톤Dull Tone, 딥 톤Deep Tone

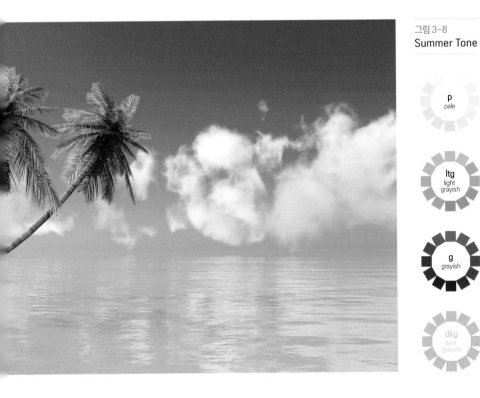

그림 3-8
Summer Tone

Summer
Elegant

Summer
Romantic

Elegant Image-Soft Tone

Romantic Image Strong-Tone

여름 컬러 이미지^{엘레강스 / 로맨틱}

베스트컬러

피부색이 희거나 붉은빛이 돌면 차가운 색인 파랑에 흰색이 많이 섞인 시원하고 부드러운 파스텔 블루^{하늘색}, 파스텔 핑크, 파스텔 노랑, 비둘기색, 은색 등의 소프트 컬러 톤인 엘레강스 컬러가 어울린다.

피부색이 어둡고 붉은빛이 돌면 한지에 채색된 수묵화 느낌의 딥^{Deep} 톤의 회색이 섞인 인디언핑크, 회청색, 담자주색 등의 스트롱 컬러 톤인 로맨틱 컬러가 잘 어울린다.

워스트컬러

따뜻하고 강렬한 원색의 비비드 톤이 피부가 뽀얀 사람에게는 지나치게 튀고 어울리지 않는다. 순백색과 검은색은 창백해 보인다.

패션 스타일

엘레강스, 로맨틱, 클리어가 대표적 패션 스타일이다. 사계절 유형 중에서 가장 부드럽고 우아한 패션으로 로맨틱한 스타일까지 다양하다. 여성스러움을 강조한 스타일은 물론 쿨, 시크, 댄디, 매니시, 클래식, 고저스 스타일까지 잘 연출할 수 있다. 다만 아방가르드나 찢어진 청바지 등의 히피 스타일은 여름사람의 우아한 매력을 어필할 수 없다.

비즈니스용 감청색 정장을 입을 때, 재킷 속 이너웨어는 엘레강스 톤 계열의 탑, 셔츠, 블라우스로 시원하고 부드러운 이미지를 살릴 수 있다^{그림5-1 참조}. 회색 재킷은 밝은 비둘기색에서 짙은 회색까지 입을 수 있으며 재킷 속 이너웨어는 회색이 섞인 로맨틱 톤 계열과 컬러코디네이션하면 지적이고 세련된 분위기를 연출할 수 있다^{그림5-3 참조}. 실크, 울, 순모 등의 고급 소재는 여름사람 고유의 품격 있는 이미지를 더해준다. 장식이 지나치게 많거나 광택이 많은 가죽 소재는 피하는 것이 좋다.

액세서리는 백금, 은, 진주, 산호, 옥 등의 흰색이 섞인 불투명한 보석이 어울린다.

가을 컬러 팔레트

가을 햇볕은 따뜻하다. 여름의 울창하고 푸르던 나뭇잎들은 온통 낙엽이 되어 노란빛의 따뜻한 '웜 컬러' 빛을 띤다. 꽃과 나무들은 봄의 선명함과 여름의 부드 러움을 거치면서 빛이 바래고 흐릿하며 탁한 색으로 변하면서 많은 열매를 맺는 다. 가을의 컬러는 자연을 상징하는 것만큼 컬러의 종류 또한 다양하다.

가을에 해당하는 주조색은 노란색에 무채색이 섞인 웜톤이다. 초가을색은 '모 든 색'에 노랑과 연한 회색이 섞인 색으로 부드럽고 따뜻한 컬러Soft Color-Natural Im- age이다. 완연한 가을색은 노랑에 짙은 회색이 섞여 좀 더 어둡지만 따뜻한 느낌 을 주는 컬러Strong Color-Classic Image이다.

Autumn

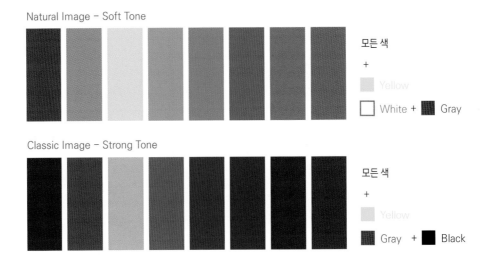

Natural Image – Soft Tone

모든 색

\+

Yellow

☐ White + ■ Gray

Classic Image – Strong Tone

모든 색

\+

Yellow

Gray + ■ Black

자연색

· 낙엽, 단풍잎, 벼, 잣, 아몬드, 밤, 씨앗, 곡물

컬러 이미지

· 따뜻한, 깊은, 친근한, 포근한, 편안한, 차분한, 분위기 있는, 고전적인

컬러 톤

· 소프트 톤Soft Tone, 라이트 그레이쉬 톤Light Greyish Tone, 그레이쉬 톤Greyish Tone, 덜
톤Dull Tone, 딥 톤Deep Tone, 다크 톤Dark Tone

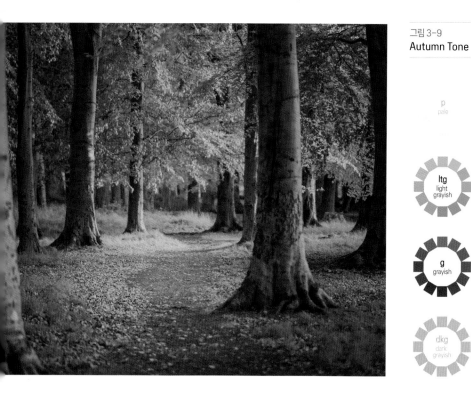

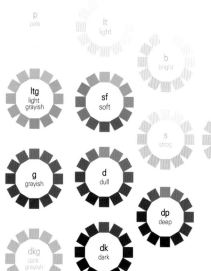

그림 3-9
Autumn Tone

Autumn
Natural

Autumn
Classic

Natural Image-Soft Tone Classic Image-Strong Tone

가을 컬러 이미지 _{내추럴 / 클래식}

베스트컬러

피부색이 밝고 노란기가 돌면서 윤기가 없으면 따뜻한 베이지, 아몬드색, 밤색, 올리브그린, 카키색 등의 소프트 컬러 톤의 내추럴 컬러가 잘 어울린다. 피부색이 어두우면 커피색, 벽돌색, 암녹색 등의 스트롱 컬러 톤의 깊은 클래식 컬러가 잘 어울린다.

워스트컬러

파란색과 핑크색 계열의 모든 차가운 색이다. 튀는 원색 계열과 은색, 순백색, 검은색, 레몬색, 오렌지색, 형광색 등은 가을사람을 볼품없는 이미지로 바꾸어 놓는다.

패션 스타일

내추럴, 클래식, 고저스, 컨트리 스타일이 대표적이다. 따뜻하고 자연스러움이 느껴지는 패션 스타일이 분위기 있는 가을사람 유형과 조화를 잘 이룬다.

비즈니스 시에 다크 브라운이나 버건디 등의 클래식 컬러의 재킷을 입을 수 있으나 포멀한 감청색 정장을 입어야 하는 경우라면 내추럴 컬러의 이너웨어로 조화를 이룰 수 있다. 한국인들은 가을사람 유형이 드물지만, 긴 얼굴형과 차분한 이목구비를 가졌다면 클래식 컬러 계열의 재킷과 아이보리색 계열 등의 내추럴 컬러 이너웨어를 입으면 세련된 패션을 연출할 수 있다.

니트류는 부드럽고 포근한 가을사람 유형에 더없이 잘 맞는 아이템이다. 마직이나 모직처럼 광택이 없는 자연 소재가 잘 어울린다. 면 소재의 블라우스나 체크무늬 셔츠를 코듀로이 하의와 매치하면 가을사람의 분위기를 자아낸다. 다만 은빛 등의 금속성 소재와 광택이 많이 나는 소재는 피하는 것이 좋다.

액세서리는 금, 상아, 나무, 가죽 등으로 만든 자연 소재가 옷의 스타일과 조화를 잘 이룬다. 가을의 풍성함을 강조할 수 있는 장식은 다소 과한 느낌으로 연출해도 무난하다.

겨울 컬러 팔레트

겨울 산속은 매우 차갑다. 겨울색은 앙상한 나뭇가지와 땅 위에 쌓인 흰색 눈이 햇빛에 반사되어 푸른빛으로 일색인 '쿨 컬러'이다. 일조량이 적어 회색의 그늘과 깜깜한 밤이 길다. 초겨울색은 겨울의 하늘처럼 쨍한 푸른색으로 차갑고 강렬하다. 완연한 겨울색은 검은색이 주류를 이루어 봄, 여름, 가을의 다양한 컬러들과는 달리 매우 단조롭다.

겨울에 해당하는 주조색은 파랑으로 검은색이 섞인 쿨톤이다. 초겨울색은 파랑, 청보라, 보라핑크 등의 원색으로 쨍하고 차가운 컬러Soft Color-Cool Image이다. 완연한 겨울색은 파랑에 검은색이 섞여 매우 차갑고 딱딱한 느낌을 주는 컬러Strong Tone-Dynamic Image이다.

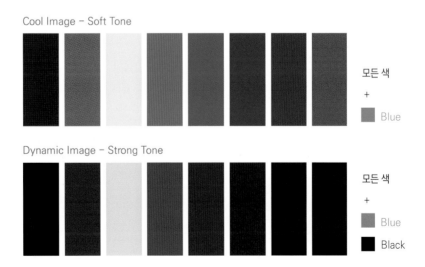

Winter

Cool Image - Soft Tone

모든 색

+

■ Blue

Dynamic Image - Strong Tone

모든 색

+

■ Blue

■ Black

자연색

- 눈Snow, 밤Night, 겨울 바다

컬러 이미지

- 차가운, 쨍한, 딱딱한, 무거운, 어두운, 창백한

컬러 톤

- 페일 톤Pale Tone, 브라이트 톤Bright Tone, 스트롱 톤Strong Tone, 비비드 톤Vivid Tone, 다크 톤Dark Tone, 다크 그레이시 톤Dark Greyish Tone

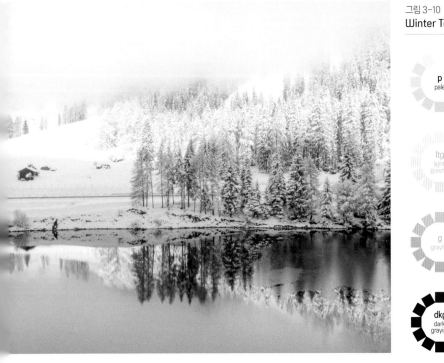

그림 3-10
Winter Tone

Winter
Cool

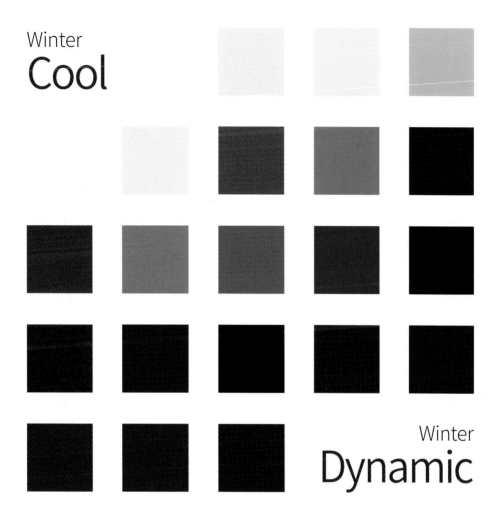

Winter
Dynamic

Cool Image-Soft Tone Dynamic Image-Strong Tone

겨울 컬러 이미지쿨 / 다이내믹

베스트컬러

피부색이 밝고 파리한 사람은 순수한 파란색, 청보라, 핑크색, 마젠타, 레몬옐로, 흰색, 검은색, 감색네이비블루, 체리핑크 등의 맑고 차가운 원색 계열 등의 소프트 컬러 톤인 쿨 컬러가 잘 어울린다. 피부색이 어둡고 푸른기누런 피부색가 돌면 검정이 섞인 파랑, 보라, 자주색 등의 매우 깊고 어두운 색 등 스트롱 컬러 톤인 다이내믹 컬러가 잘 어울린다.

워스트컬러

따뜻한 원색 계열이나 흐릿한 색이다. 베이지, 밤색, 오렌지색, 다홍색, 개나리색 등은 얼굴을 더 누렇게 떠 보이게 한다.

패션 스타일

시크, 모던, 다이내믹, 매니시, 소피스티케이트 스타일이 대표적이다. 이런 룩은 차갑고 도시적인 이미지를 가진 겨울사람을 프로페셔널하게 연출해 준다. 로맨틱 스타일 및 내추럴 스타일은 겨울사람 유형을 매우 어줍잖아 보이게 하므로 피하는 것이 좋다.

비즈니스 웨어의 대명사로 불리는 감청색 정장은 겨울사람의 도시적인 개성을 가장 잘 살려준다. 특히 파워숄더 재킷은 당당한 커리어우먼의 이미지를 더욱 부각시켜 준다. 회색 정장은 부드러운 이미지를 원할 때 착용할 수 있다. 피부색이 누렇거나 어두우며 이목구비가 또렷한 유형에게는 블랙 정장에 흰색 셔츠 차림새가 겨울사람의 차갑고 강렬한 매력을 어필해 준다.

니트 소재의 내추럴한 스타일은 딱딱한 이미지를 부드럽게 연출해 주지만 겨울사람 특유의 단정하고 시크한 개성은 살려주지 못한다. 하늘거리는 쉬폰 소재보다는 매트한 느낌의 라이크라나 광택감이 있는 소재가 세련됨을 더해준다.

액세서리는 백금과 은, 흰색 진주 그리고 투명한 보석인 다아아몬드, 사파이어, 에메랄드, 검은빛이 도는 주석, 날카롭고 광택이 많은 금속성 소재가 잘 어울린다.

04
열두 가지 퍼스널컬러

계절과 계절 사이에 간절기가 있듯 퍼스널컬러 이론에서도 복합 계절의 유형이 있기 마련이다. 다양한 피부색과 얼굴 생김새를 가진 모든 사람이 봄, 여름, 가을, 겨울의 사계절 퍼스널컬러와 맞아 떨어질 수 없다는 얘기다. 예를 들면 봄사람의 피부색을 가진 사람이 둥근 얼굴형의 소유자가 아닐 수도 있기 때문이다.

수많은 색상 중에서 따뜻하지도 차갑지도 않은 중간색이 있듯 개인에 따라 계절과 계절 사이로 넘어가는 '간절기색브릿지 컬러'이 잘 어울리는 유형도 있다. 간절기색은 좌우로 인접한 사계절 사이의 중간 온도의 컬러들로 구성되어 피부색과 얼굴 생김새가 다양한 사람들의 베스트컬러를 진단할 때 정확도를 좀 더 높일 수 있다.

열두 가지 퍼스널컬러는 봄, 여름, 가을, 겨울로 나눈 사계절 컬러를 각각 소프트 톤과 스트롱 톤으로 나눈 여덟 가지 컬러에 겨울에서 봄으로 넘어가는 3월 유형의 '스트롱 톤', 봄과 여름으로 넘어가는 6월 유형의 '소프트 톤', 여름에서 가을로 넘어가는 9월 유형의 '소프트 톤', 가을에서 겨울로 넘어가는 12월 유형의 '스트롱 톤'으로 네 가지 간절기 유형을 포함한 컬러이다.

네 가지 간절기 유형의 컬러는 복합 유형의 베스트컬러를 진단하고 분석할 때 응용할 수 있다. 예를 들면 봄사람 피부색인데 겨울사람 얼굴 생김새를 가졌거나 봄사람의 동글동글한 동안 얼굴형인데 겨울사람의 피부색을 가졌다면 3월의 간절기 유형으로 진단한다.

3월의 간절기 유형

베스트컬러는 1차로 피부색을 우선으로 하며, 2차로는 얼굴 생김새를 적용하는 것이 원칙이다. 그러나 다양한 개성을 가진 개인 중에서 봄사람 피부색인데 겨울사람 얼굴 생김새를 가진 유형이 있다면 그 사람의 베스트컬러는 웜톤봄의 '비비드 컬러' 또는 쿨톤겨울의 쨍한 '쿨 컬러'로 진단할 수 있다. 웜톤과 쿨톤의 온도감은 상반되지만 채도가 비슷한 공통점이 있어 콘트라스트 컬러코디네이션으로 시크한 연출을 할 수 있다.

6월의 간절기 유형

한국인에게서 가장 많이 나타난다. 피부색은 노란빛이 도는 봄사람이지만 얼굴이 타원형의 여름사람에 해당하는 복합형이다. 또는 피부색은 희거나 붉은빛이 도는 여름사람이지만 얼굴이 둥근형으로 이목구비가 오목조목한 봄사람이다. 6월 유형의 베스트컬러는 소프트 컬러로 봄 웜 컬러웜와 여름 쿨 컬러엘레강스의 중간 온도감을 띤다.

9월의 간절기 유형

피부색은 희거나 붉은빛이 도는 여름사람이지만 얼굴형이 길고 이목구비가 그윽하고 분위기 있는 가을사람에 해당하는 복합형이다. 또는 피부색은 노랗고 푸석푸석한 가을사람이지만 얼굴이 타원형으로 이목구비가 시원시원하고 우아한 여름사람이다. 9월 유형의 베스트컬러는 소프트 컬러로 여름 쿨 컬러엘레강스와 가을 웜 컬러내추럴의 중간 온도감을 띤다.

12월의 간절기 유형

이 유형의 소유자는 그리 흔하지 않다. 피부색은 노랗고 윤기가 없는 가을사람이지만 얼굴이 각진형겨울사람이거나 이목구비가 또렷한 겨울사람에 해당하는 복합형이다. 12월 유형의 베스트컬러는 가을의 웜 컬러 팔레트 중에서 가장 스트롱한 컬러클래식이다.

그림 3-11
열두 가지 간절기 유형

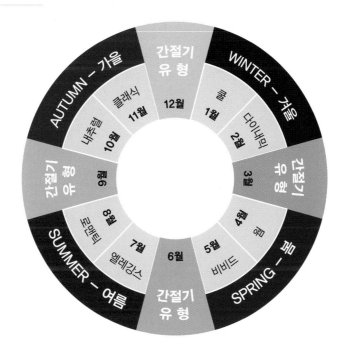

3월 유형

컬러

겨울의 차갑고 강한 색2월의 다이내믹 컬러에서 봄의 따뜻하고 강한 색5월의 비비드 컬러으로 넘어가는 스트롱 컬러

피부색 및 얼굴형의 특징

겨울의 피부색누런빛의 혈색이 없는 피부과 봄의 얼굴 생김새오목조목한 동안의 둥근 얼굴를 가진 유형 또는 봄의 피부색밝고 노르스름하며 투명한 피부과 겨울의 얼굴 생김새차갑고 강한 각진 얼굴를 가진 복합형

컬러 팔레트

2월 다이내믹 컬러 / 3월 유형-스트롱 컬러 / 5월 비비드 컬러

6월 유형

컬러

봄의 따뜻하고 부드러운 색4월의 웜 컬러에서 여름의 차갑고 부드러운 색7월의 엘레강스 컬러으로 넘어가는 소프트 컬러

피부색 및 얼굴형의 특징

봄의 피부색노르스름하고 투명한 피부과 여름의 얼굴 생김새시원시원하고 우아한 얼굴를 가진 유형 또는 여름의 피부색희고 붉은빛의 불투명한 피부과 봄의 얼굴 생김새오목조목한 동안의 둥근 얼굴를 가진 복합형

컬러 팔레트

4월 웜 컬러 / 6월 유형-소프트 컬러 / 7월 엘레강스 컬러

9월 유형

컬러

차갑고 부드러운 여름색7월의 엘레강스 컬러에서 따뜻하고 부드러운 가을색10월의 내추럴 컬러으로 넘어가는 소프트 컬러

피부색 및 얼굴형의 특징

여름의 피부색희고 붉은빛의 불투명한 피부과 가을의 얼굴 생김새분위기 있는 긴 얼굴를 가진 유형 또는 가을의 피부색노르스름하고 불투명한 피부인데 여름의 얼굴 생김새시원시원하고 우아한 얼굴를 가진 복합형

컬러 팔레트

7월 엘레강스 컬러 / 9월 유형-소프트 컬러 / 10월 내추럴 컬러

12월 유형

컬러

따뜻하고 강한 가을색11월의 클래식 컬러에서 차갑고 강한 겨울색2월의 다이내믹 컬러으로 넘어가는 스트롱 컬러

피부색 및 얼굴형의 특징

가을의 피부색노르스름하고 불투명한 피부과 겨울의 얼굴 생김새차갑고 강한 각진 얼굴를 가진 유형 또는 겨울의 피부색누런빛의 혈색이 없는 피부인데 가을의 얼굴 생김새분위기 있는 긴 얼굴를 가진 복합형

컬러 팔레트

11월 클래식 컬러 / 12월 유형-스트롱 컬러 / 2월 다이내믹 컬러

04

퍼스널컬러

진단

달빛 아래에서는
흑인 아이들도 파랗게 보이지

영화 문라이트(Moonlight)

색채의 특성과 퍼스널컬러 이론을 이해했다면 개인이 타고난 고유의 신체색피부색, 눈동자색, 머리카락색과 얼굴 생김새, 체형 또한 정확하게 진단할 수 있어야 한다. 개인의 라이프스타일, 상황과도 조화를 잘 이루는 컬러를 찾았을 때 퍼스널컬러 진단 효과는 극대화된다.

퍼스널컬러 이론이 정립되어 있지만 개인마다 다양한 신체색과 얼굴 생김새를 지녔으므로 따라 베스트컬러를 찾는 과정이 단순하지 않은 경우도 많다. 그 예로 피부색과 얼굴 생김새가 전형적인 여름사람 유형인데 표준형의 체형, 노멀한 라이프스타일을 가졌다면 매우 간단하게 베스트컬러를 찾을 수 있다. 반면에 피부색과 얼굴 생김새가 복합형이고 표준이 아닌 체형이거나 노멀하지 않은 라이프스타일을 가진 유형이라면 퍼스널컬러 진단 과정은 복잡해진다.

일부 퍼스널컬러 전문가들은 외적인 퍼스널컬러 진단 외에도 개인의 심리, 성격, 색채 선호도까지 진단하여 접목하는 경우도 있다. 하지만 퍼스널컬러 이미지 컨설팅은 개인의 외모를 매력적으로 비쳐주는 것이 궁극적인 목적이므로 굳이 내면의 성향까지 고려하려 한다면 목적과는 달리 퍼스널컬러 진단 과정만 더욱 복잡해질 수 있다.

01
퍼스널컬러
진단 프로세스와 진단 요소

 피부색과 얼굴 생김새, 체형, 직업이 제각기 다르지만 퍼스널컬러 진단 과정은 아래의 다섯 단계로 동일하게 진행된다.

그림 4-1
퍼스널컬러 진단 프로세스

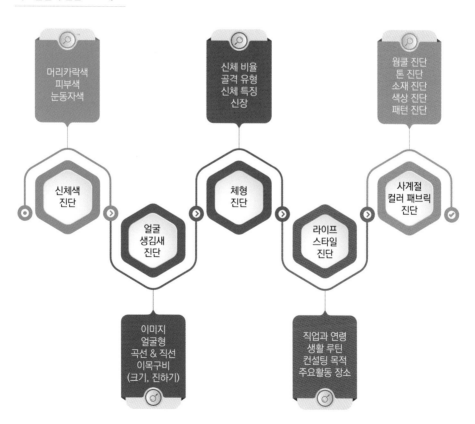

02

신체색 진단

신체색과 조화를 이루는 색깔의 옷을 입으면 잘 어울린다는 느낌을 주지만 반대의 경우에는 어줍잖아 보인다. 따라서 퍼스널컬러 진단에서 정확한 신체색 진단은 베스트컬러와 워스트컬러를 결정짓는 매우 중요한 과정으로 첫 단추 역할을 한다.

신체색은 피부색, 눈동자색, 머리카락색으로 구분하는데 1차적으로는 육안으로 파악한다. 먼저 신체색이 따뜻한월톤 컬러인지 차가운쿨톤 컬러인지를 정확하게 구분하는 것이 중요하다. 특히 피부색의 밝기명도와 투명도채도는 사계절에 해당하는 주요 색상의 톤을 결정짓는다.

퍼스널컬러 컨설턴트 중에는 '피부 측색기'를 활용하여 고객의 신체색을 진단하는 사람도 있는데 정확도는 신뢰할 수 없다. 피부는 종이처럼 불투명하지 않은 반투명 성질을 띠는데다 신체의 측정 부위점, 잡티 등에 따라서 전혀 다른 색상으로 나타나기 때문이다. 특히 피부가 얇고 얼룩이 많은 봄사람과 겨울사람의 피부색을 진단할 경우에는 피부 측색기의 정확도가 떨어지는 반면에 여름사람과 가을사람처럼 피부가 두꺼워서 피부색이 고른 편이면 피부 측색기 진단의 정확도가 좀 더 나아질 수 있다. 따라서 육안으로 피부색을 진단하는 것이 가장 바람직하다.

퍼스널컬러 진단에서 신체색의 적용 요소는 인종에 따라서도 달라진다. 백인종은 눈동자색과 머리카락색이 다양하여 사계절 신체색을 진단하는 것이 비교적

용이하다. 황인종의 눈동자색과 머리카락색은 암갈색 또는 흑갈색으로 매우 단조롭기 때문에 퍼스널컬러를 진단할 때 피부색에 비중을 두는 것이 바람직하다.

한국인의 신체색은 쿨톤 유형이 70%로, 30%인 웜톤 유형보다 많게 나타난다.

개인에 따라 타고난 세 가지 신체색^{피부색, 눈동자색, 머리카락색}이 웜톤 또는 쿨톤으로 상호 간에 일치하는 사람들도 있지만 각기 다른 유형들도 있다. 즉 개인의 세 가지 신체색이 모두 웜톤이거나 쿨톤이라면 퍼스널컬러의 적용이 단순하지만 반대의 경우에는 세련된 패션 컬러 연출이 번거로워진다. 피부색과 눈동자색이 갈색빛이 도는 웜톤인데 머리카락색은 흑갈색의 쿨톤을 띤다면 헤어컬러링을 갈색으로 조절함으로서 조화를 이룰 수 있다. 아래의 도표에서 사계절 신체색 고유의 특징을 알아보자.

한국인의 사계절 신체색의 특징

	웜 컬러(Warm Color)		쿨 컬러(Cool Color)
봄 사람	피부색 : 맑은 노란빛(윤기 있음) 눈동자색 : 밝은 갈색(윤기 있음) 머리카락색 : 밝은 갈색(윤기 있음)	여름 사람	피부색 : 희거나 붉은빛(윤기 없음) 눈동자색 : 갈색(윤기 없음) 머리카락색 : 갈색(윤기 없음)
가을 사람	피부색 : 탁한 노란빛(윤기 없음) 눈동자색 : 암갈색(윤기 없음) 머리카락색 : 암갈색(윤기 없음)	겨울 사람	피부색 : 혈색 없는(윤기 있음) 눈동자색 : 흑갈색(윤기 있음) 머리카락색 : 흑갈색(윤기 있음)

피부색 진단

피부색은 '멜라닌', '헤모글로빈', '카로틴'이라는 세 가지 색소로 결정된다. 피부색의 밝기를 결정하는 멜라닌 색소^{갈색의 웜 컬러 & 흑색의 쿨 컬러}와 혈액에 함유된 붉은색의 헤모글로빈 색소^{쿨 컬러} 그리고 노란색을 띠는 카로틴 색소^{웜 컬러}의 배합 비율에 따라 다양한 피부색을 띤다.

피부색의 밝기는 표피 색소 세포인 멜라닌 함량에 따라 결정된다. 밝은색 피부는 표피층에 멜라닌 색소가 적으며 어두운 피부일수록 표피층에 멜라닌 색소가 많다. 따라서 피부색에 멜라닌 색소의 분포가 많으면 흑갈색 및 흑색의 흑인종이고 중간이면 황갈색을 띤 황인종, 적으면 백인종이다.

피부색의 밝기는 나이와 계절에 따라 달라진다. 나이에 따라서 유아기, 청소년기, 성인기, 노년기가 될수록 노화와 햇볕에 의한 색소침착으로 피부색이 점점 어두워진다. 계절에 따른 피부색의 밝기는 일조량이 많고 적음에 따라 달라지는데 자외선이 많은 여름철에 피부색이 어두워지는 것은 유해한 자외선으로부터 피부를 보호하기 위해 멜라닌 색소가 표피층으로 많이 올라오기 때문이다. 혈색붉은기 또한 나이와 개인의 건강 상태에 따라 달라진다.

피부의 투명도는 퍼스널컬러의 채도를 결정짓는 잣대가 된다. 피부 자체는 반투명 성질을 갖지만 투명도는 피부 두께에 비례한다. 투명한 피부는 피부색의 밝기와 상관없이 피부가 얇아 진피층에 있는 혈관푸른빛이나 모세혈관붉은빛이 비쳐 피부색이 고르지 않다. 피부가 두꺼울수록 혈관이 잘 보이지 않고 파운데이션을 바른 듯 피부색이 고르다.

피부색을 진단하기 위한 신체 부위는 얼굴, 목, 손, 손목, 두피햇빛에 노출된 가르마 부분을 제외한이다. 그러나 신체 부위에 따라 피부색의 밝기, 붉은기, 노란기, 푸른기, 윤기가 조금씩 다르게 나타나는 유형은 얼굴색을 우선시해야 한다.

피부색은 컬러가 갖는 고유한 온도감처럼 노란기가 도는 따뜻함과 푸른기가 도는 차가움을 지니며 따뜻하지도 차갑지도 않은 중간 느낌도 지닌다. 따라서 피부색을 진단할 때는 피부색이 웜톤 유형인지 쿨톤 유형인지를 먼저 파악한다.

피부색 진단에서 노르스름한 복숭아빛처럼 노란기가 많을수록 따뜻한 색의 스킨 톤으로 '웜 베이스'라고 하며 흰빛, 붉은빛, 푸른기가 많이 돌수록 차가운 색의 스킨 톤으로 '쿨 베이스'라고 한다. 웜 베이스는 봄과 가을로, 쿨 베이스는 여름과 겨울로 세분화한다.

그림 4-2
피부색으로 구분하는 웜 베이스 스킨 톤

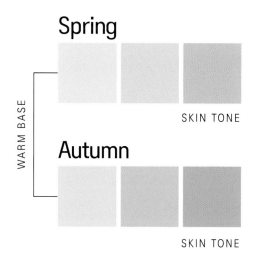

그림 4-3
피부색으로 구분하는 쿨 베이스 스킨 톤

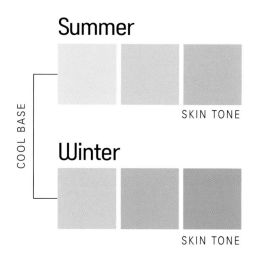

봄사람의 피부색

봄사람의 피부색은 '웜 베이스'이다. 밝고 어두운 피부색까지 있으며 노르스름한 복숭아빛을 띤다. 얇은 피부로 투명하고 윤기가 있으며 혈색이 좋아 생기 있어 보인다. 멜라닌 색소가 많아 햇볕에 잘 그을리는 편이다. 봄사람 유형은 몽고인에게서 많다.

여름사람의 피부색

여름사람의 피부색은 '쿨 베이스'이다. 밝거나 어두운 피부에 붉은기가 도는 것이 특징이다. 한국인 중에서 희고 뽀얀 피부색이지만 붉은기가 없이 창백한 유형도 드물게 있다.

가을사람의 피부색

가을사람의 피부색은 '웜 베이스'이다. 노르스름한 색부터 어두운 황갈색을 띤다. 피부는 베이지나 황갈색 파우더를 바른 것처럼 윤기가 없고 푸석푸석하며 혈색이 좋지 않은 편이다. 멜라닌 색소가 많아 햇볕에 그을리기 쉬우며 기미나 잡티 등이 잘 생긴다. 한국인에게는 그리 흔치 않은 피부색이다. 가을사람 유형은 유럽 및 지중해 연안에 위치한 중동 사람에게서 많다.

겨울사람의 피부색

겨울사람의 피부색은 '쿨 베이스'이다. 노르스름하지만 푸른기가 있어 누런빛을 띤다. 사계절 유형 중에서도 혈색이 가장 좋지 않아 빈혈이 있는 것처럼 느껴지기도 한다. 피부가 얇아 푸르스름한 혈관색이 비치면서 얼룩져 보이지만 피부결은 매끈하고 윤기가 있다. 멜라닌 색소가 많아 햇볕에 잘 그을려 기미와 잡티가 생기기 쉽다. 겨울사람 유형은 흑인에게서 많다.

눈동자색 진단

눈동자는 눈동자색의 밝기를 결정짓는 암갈색과 흑갈색멜라닌의 홍채 색소의 함량에 따라 다양한 색깔을 지닌다. 홍채 색소의 양이 많을수록 눈동자색이 짙다. 색소가 적으면 파란색, 청회색, 회색 눈동자가 되며 색소가 매우 적으면 붉은빛의 혈관색을 띤다.

동양인의 눈동자색은 백인의 다양한 눈동자색에 비해 단조로운 암갈색과 흑갈색이다. 따라서 신체색 진단을 할 때 눈동자색은 흑갈색 계열의 머리카락색과 함께 거의 적용되지 않는다.

봄사람, 여름사람, 가을사람의 눈동자색은 갈색에서 흑갈색까지 다양하지만 흰자위가 상아빛을 띠면 따뜻하고 부드러운 눈빛이 된다. 이처럼 '소프트 유형'으로서 눈동자가 흑갈색이라면 한 톤 밝은 갈색의 컬러 렌즈를 착용하여 부드러운 개성과 조화를 이루는 이미지로 컨트롤할 수 있다.
겨울사람 유형의 눈동자색은 대개 흑갈색을 띠고 흰자위가 푸른빛이 돌 정도로 창백한 흰빛을 띠어 눈매가 차갑고 강한 이미지로 보인다.

머리카락색 진단

머리카락색 또한 피부색, 눈동자색처럼 멜라닌 색소의 함량에 따라 흑색, 갈색, 적색, 금색 등으로 결정된다. 멜라닌 색소는 흑갈색을 띠는 '유멜라닌Eumelanin' 색소와 좀 더 밝은 빛의 황색, 적황색, 적갈색, 빨간색을 띠는 '페오멜라닌Pheomelanin 색소가 있다. 금발은 황색 색소가 많고 빨간머리는 적색 색소 함량이 많다.

동양인의 퍼스널컬러 진단 과정에서 신체색을 진단할 때 머리카락색 또한 눈동자색처럼 암갈색과 흑갈색의 단조로운 색으로 인해 신체색 요소로서 거의 적용하지 않는다. 다만 개인의 직업과 라이프스타일에 맞는 헤어컬러링으로 컨트롤할 수 있다.

내 색깔을 찾아줘

웜 컬러 & 쿨 컬러 유형 자가진단법

부록에 있는 금색지 위에 손을 올렸을 때 피부색이 밝아보이면 웜 컬러 유형이고, 은색지 위에 손을 올렸을 때 피부색이 밝아보이면 쿨 컬러 유형이다.

03
얼굴 생김새 진단

인터넷에서 '같은 옷 다른 느낌'이라는 여성 연예인들의 사진이 종종 뜰 때가 있다. 그런데 같은 옷을 입은 두 연예인 중에서도 유독 잘 어울리는 사람이 있다. 얼굴과 몸매 등 각각의 매력을 가진 그녀들인데도 옷태가 다른 이유는 뭘까?

카메라에 비친 두 연예인은 조명으로 인해 피부색이 웜톤인지 쿨톤인지 잘 구분되지 않지만 얼굴형과 이목구비에 따라서도 패션 컬러의 느낌이 달라지기 때문이다. 즉 동일한 계절의 퍼스널컬러 팔레트 범위 안에서도 개인의 얼굴형과 생김새에 따라 색깔의 명도와 채도가 달라진다는 사실을 알 수 있다.

그림 4-4
피부색과 얼굴 생김새에 따른 옷 색깔의 밝기

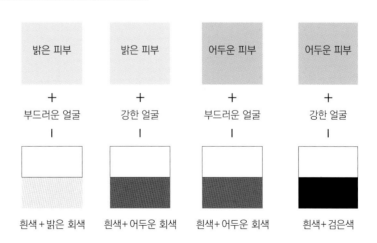

피부색, 얼굴 생김새, 체형이 다양할 때는 피부색의 밝기를 우선으로 얼굴 생김새, 체형 순으로 색의 명도를 적용한다. <그림 4-4>에서 색깔의 밝기는 개인의 피부색과 얼굴형에 따라 달라지는데 흰색, 회색, 검은색의 무채색으로 이해할 수 있다.

그러면 동일한 사계절 컬러 팔레트에서 개인의 얼굴형과 이목구비에 따라 명도와 채도가 어떻게 달라지는지 알아보자.

곡선형의 얼굴형에 이목구비가 작은 유형이라면 명도가 높고 채도가 낮은 '소프트 톤Soft Tone'이 더 잘 어울린다. 각진 얼굴형에 이목구비가 큰강한 유형이라면 명도가 낮고 채도가 높은 '스트롱 톤Strong Tone이 더 잘 어울린다.

쿨톤 유형의 예를 들어보자. 피부색이 밝은 '엘레강스 유형소프트 컬러'인데 얼굴이 크거나 각진 얼굴형이라면 동일한 사계절 퍼스널컬러 팔레트에서 어두운 컬러 톤인 '로맨틱 유형스트롱 컬러'이 베스트컬러이다. 피부색이 밝고 이목구비가 또렷하고 각진 얼굴형이라면 좀 더 쨍한 겨울색인 '쿨 이미지'가 베스트컬러가 되는 식이다.

뒤에서 다루는 '퍼스널컬러 배색 이미지'를 참고하면 피부색의 웜톤과 쿨톤을 기준으로 개인의 얼굴 생김새에 따라 소프트 컬러 톤이 잘 어울리는지 스트롱 컬러 톤이 잘 어울리는지 알 수 있다.

봄사람의 얼굴형

봄사람은 둥근 얼굴형으로 눈매가 따뜻하고 동글동글하다. 이목구비가 오목조목하고 동안이며 봄꽃처럼 부드럽거나 생기 있는 이미지이다. 눈동자는 빛나고 웃는 얼굴이 귀여우며 발랄하다. 동남아시아 사람들에게 많은 유형이다. 해당 유명인은 아이유, 김유정, 김다미 등이 있다.

여름사람의 얼굴형

여름사람은 타원형의 얼굴로 시원시원한 이목구비를 가졌다. 눈매와 눈빛이 부드러워 여성스럽다. 지적이고 우아하며 기품 있는 이미지이다. 사계절 유형 중에서 인상이 가장 좋고 만인에게 호감을 준다. 첫인상이 중요시되는 취업면접은

물론 비즈니스상에서나 모든 대인관계에서 유리하다. 남성들이 배우자를 고를 때도 가장 선호한다. 백인에게서 많은 유형이다. 해당 유명인은 이영애, 고아라, 한지민 등이 있다.

가을사람의 얼굴형

가을사람은 긴 얼굴형이 많고 따뜻하고 분위기 있는 이미지이다. 첫인상은 차분하고 포근하며 편안하다. 가을사람 유형은 한국인에게는 드물지만 피부색이 밝으며 부드러운 얼굴형을 가진 사람들은 '내추럴 컬러'를 입을 수 있다. 벽돌색, 갈색 계열의 머리카락색을 가진 영국, 프랑스, 독일, 이탈리아 등 남유럽 사람들에게 많은 유형이다. 해당 유명인은 수애, 전수경, 최명길 등이 있다.

겨울사람의 얼굴형

겨울사람은 또렷한 이목구비로 차갑고 강한 이미지이다. 각진 얼굴형이 많고 차갑고 딱딱하게 보여 처음 보는 사람에게 그리 호감을 주지 못한다. 반면에 도시적이고 세련된 느낌과 강렬한 개성으로 상대의 기억에 오래 남는 장점이 있다. 주로 흑인에게서 많이 나타나는 유형이다. 해당 유명인은 김소연, 김서형, 모델 한혜진 등이 있다.

04
체형 진단

피부색이 밝을수록 즐길 수 있는 컬러의 범위가 넓어지듯 균형 잡힌 체형의 소유자라면 해당 유형의 컬러 팔레트는 물론 일정 범위 내에서 다른 계절의 컬러까지도 다양하게 입을 수 있다.

사계절 유형별로 체형에 어울리는 컬러 톤을 알아보자.

· 봄사람 유형으로 마른 체형이라면 밝은명도가 높은 톤의 '웜 컬러'가 잘 어울리고, 통통한 체형은 채도가 높은 톤인 '비비드 컬러'가 잘 어울린다.

· 여름사람 유형으로 마른 체형이라면 '엘레강스 컬러'가 잘 어울리고, 통통한 체형은 어두운명도가 낮은 톤의 '로맨틱 컬러'가 잘 어울린다.

· 가을사람 유형으로 마른 체형이라면 밝은 톤의 '내추럴 컬러'가 잘 어울리고, 통통한 체형은 어두운 톤의 '클래식 컬러'가 잘 어울린다.

· 겨울사람 유형으로 마른 체형이라면 채도가 높은 톤의 '쿨 컬러'가 잘 어울리고, 통통한 체형은 어두운 톤의 '다이내믹 컬러'가 잘 어울린다.

이렇듯 각각의 사계절 컬러 팔레트에서 체형이 작은 유형일수록 즐길 수 있는 컬러의 범위가 넓다. 대체로 체형이 작은 유형은 '소프트 톤Soft Tone'이 베스트컬러이며 체형이 큰 유형은 '스트롱 톤Strong Tone'이 베스트컬러 이다.

체중에 상관없이 신체 중 드러내고 싶지 않은 부위가 있다면 밝은 톤 보다는 어두운 톤을 코디네이션함으로써 그 부분이 부각되지 않도록 연출할 수 있다.

그림 4-5
소프트 톤이 어울리는 유형

밝은 피부

+

부드러운 얼굴

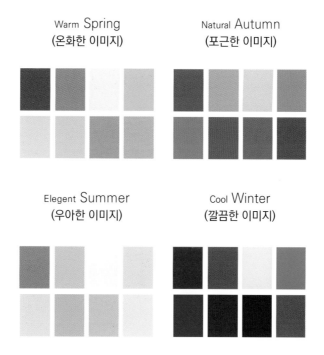

Warm Spring
(온화한 이미지)

Natural Autumn
(포근한 이미지)

Elegent Summer
(우아한 이미지)

Cool Winter
(깔끔한 이미지)

Best

그림 4-6
스트롱 톤이 어울리는 유형

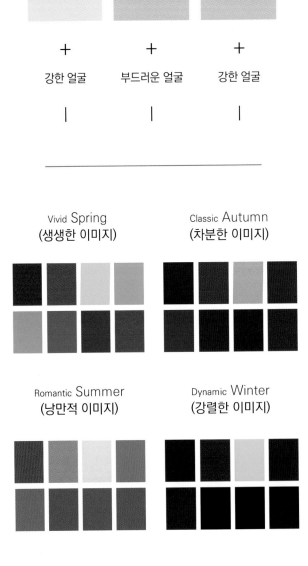

밝은 피부	어두운 피부	어두운 피부
+	+	+
강한 얼굴	부드러운 얼굴	강한 얼굴

Vivid Spring
(생생한 이미지)

Classic Autumn
(차분한 이미지)

Romantic Summer
(낭만적 이미지)

Dynamic Winter
(강렬한 이미지)

Best

05
라이프스타일 진단

지금까지 신체색과 얼굴 생김새에서 퍼스널컬러를 진단하는 법과 사계절 유형에 맞는 컬러, 체형에 어울리는 스타일에 대해 알아보았다. 그러나 현대인은 자신의 매력을 돋보이게 해주는 색깔을 선호하기 이전에 사회적 존재로서 상황TPO: Time, Place, Occasion에 맞는 컬러를 입는 것이 매우 중요하다. 즉 개인의 직업, 직급, 나이 그리고 다양한 상황에 따라 베스트컬러가 달라져야 한다.

비즈니스상에서는 단순히 개인을 돋보이게 해주는 컬러보다 궁극적으로 신뢰감과 존재감을 높여주는 컬러를 입어야 한다. 결국 비즈니스상에서나 첫 만남에서는 상황과 조화를 잘 이루는 컬러를 입는 것이 더 우선시된다.

퍼스널컬러 진단 전문가라면 고객의 라이프스타일에 따라 베스트컬러를 찾는 사회적 식견을 길러야 한다. 극단적인 예를 들면, 동안이고 체형이 작은 외모를 가진 봄사람 또는 따뜻하고 부드러운 외모를 가진 가을사람 유형으로서, 직업이 보수적이거나 직급이 높을 때, 프레젠테이션을 할 때는 퍼스널컬러에 맞는 옷을 입기보다 겨울 쿨톤의 '스트롱 톤' 계열인 '다이내믹 컬러'가 베스트컬러가 되는 식이다.

다이내믹 컬러는 비즈니스상에서 통용되는 색깔로서 퍼스널컬러의 이론과는 별개의 개념으로 받아들여야 한다. '비즈니스 컬러 패션코디네이션'에 관한 내용과 재킷 패션 컬러 찾기는 뒷장에서 다루어보자.

06
사계절 컬러 패브릭 진단

　퍼스널컬러 진단에서 사계절 컬러 패브릭으로 드레이핑Color Fabric Draping하는 것은 사계절 유형의 정확도를 높이는 데 가장 중요한 과정이다. 사계절 색상별로 구성된 컬러 진단용 천패브릭을 얼굴에서 가장 가까운 목 아래에 대고 드레이핑하는 것이다. 이때 얼굴색과 얼굴 생김새에 따른 변화 요소를 살펴보는 과정은 예리하게 다루어야 한다.

　그러면 사계절 컬러 패브릭을 목 아래에 갖다대었을 때 피부색과 얼굴 생김새에 의해 어떤 변화들이 나타나는지 좀 더 구체적으로 알아보자.

　먼저 얼굴피부색의 변화 요소는 '색의 삼요소색상, 명도, 채도'를 기준으로 관찰할 수 있다. '색상' 요소는 얼굴 피부 표면에 노란빛Yellow Bace과 붉은빛Pink Bace이 얼마나 증가하고 감소하는지의 변화를 관찰할 수 있다. 한 예로 노란빛과 붉은빛이 감소하면 조화를 이루지만 이 빛들이 증가하면 부조화를 이루어 마이너스 이미지가 된다. '명도' 요소는 얼굴색의 밝음과 어두움의 변화를, '채도' 요소는 얼굴색의 투명도맑음과 탁함에 의한 변화를 관찰할 수 있다.

　얼굴색의 변화 요소는 메이크업할 때 얼굴에 파운데이션을 바르는 원리를 생각해 보면 쉽게 이해할 수 있다. 파운데이션의 '커버력'은 피부의 노란기 및 붉은기 그리고 잡티 등을 감소시키는 원리와 같은 '색상 요소'이다.

　파운데이션의 '밝기'는 개인의 피부색을 한 단계 밝게 표현하는 것으로 '명도 요소'이다. 파운데이션의 '유분기'는 피부의 투명도를 조절하는 것으로 '채도 요소'이다.

컬러 드레이핑 변화 요소

변화 요소	조화 요소		부조화 요소
피부 변화	색상	노란빛과 붉은빛 감소	노란빛과 붉은빛 증가
	명도	밝고 다크서클 감소	어둡고 다크서클 증가
	채도	맑고 투명해 보임	탁하고 칙칙해 보임
얼굴 생김새 변화	이마	입체적으로 보임	평면적으로 보임
	눈	생기 있어 보임	생기 없어 보임
	코	높아 보임	낮아 보임
	입	입주변이 밝아 보임	입주변이 어두워 보임
	볼	탄력이 있어 보임	탄력이 없어 보임
	턱	선이 부드러워 보임	선이 두드러져 보임
	주름	옅어 보임	선명해 보임
	얼굴 크기	작아 보임	커 보임

컬러 드레이핑을 할 때 모든 사람에게 조화 요소 또는 부조화 요소가 뚜렷하게 나타나는 것은 아니다. 아울러 동일한 계절의 컬러 패브릭을 갖다 대었을 때 개인의 피부색과 얼굴 생김새에 변화가 거의 나타나지 않는 색상들도 있다.

따라서 같은 계절의 컬러 팔레트상에 있는 컬러 패브릭일지라도 얼굴에 조화로운 요소로 나타나지 않는다면 그 컬러를 굳이 선택할 필요는 없다. 결국 얼굴색과 이목구비에 조화를 이루는 요소가 가장 뚜렷하게 나타나는 컬러를 찾는 것이 관건이다.

퍼스널컬러 진단용 패브릭은 관련 전문가들이 필수적으로 사용하는 도구이지만 일반인이라면 이 책의 부록에 실린 '퍼스널컬러 테스트 페이퍼'로 자가 진단할 수 있다. 위 '컬러 드레이핑 변화 요소' 도표를 참고하면 조화를 이루는 요소와 부조화를 이루는 요소를 발견할 수 있을 것이다. 아울러 컬러 드레이핑 진단 방법과 드레이핑 순서에 대해 알아보자.

드레이핑 진단 방법

- 햇빛이 비치는 창가 또는 햇빛과 가까운 빛을 내는 전등 아래에서 진단한다.
- 상반신이 보이는 거울 앞에서 의자에 앉아 진단한다.
- 앞머리는 위로 올려 이마를 드러낸 얼굴에 진단한다.
- 메이크업을 하지 않은 맨 얼굴로 진단한다.

∷ 드레이핑 순서

1단계 ▶	금색(지)과 은색(지)을 목 위에 번갈아 대보아 금색이 잘 어울리는지 은색이 잘 어울리는지 관찰함으로써 웜톤(웜 베이스) 유형과 쿨톤(쿨 베이스) 유형을 구분한다.
2단계 ▶	따뜻한 유형은 봄과 가을로, 차가운 유형은 여름과 겨울로 구분한다.
3단계 ▶	사계절 유형에서 각각 소프트 톤과 스트롱 톤으로 세분화하여 여덟 가지 유형으로 구분한다.
4단계 ▶	얼굴 생김새, 체형, 라이프스타일을 고려하여 베스트컬러를 찾는다

그림 4-7
퍼스널컬러 패브릭 드레이핑 진단 예

퍼스널컬러 진단 도구들

퍼스널컬러 패브릭

　최근 퍼스널컬러에 대한 인식이 2030세대를 중심으로 확산되자 SNS상에서도 퍼스널컬러를 진단하는 과정을 쉽게 접할 수 있다. 퍼스널컬러 컨설팅 전문가들이 사용하는 사계절 컬러 패브릭 또한 다양하지만 전문가 개개인이 사용하는 도구와 전문가의 컨설팅 역량에 따라 베스트컬러 진단 결과는 천차만별이다.

　필자는 25년 전, 독일에서 개발한 사계절 퍼스널컬러 진단용 패브릭에서 한층 업그레이드된 도구를 제작하였고 현재까지 1천 500여 명이 넘는 전문가들이 퍼스널컬러 컨설팅 현장에서 유용하게 활용하고 있다. 이 퍼스널컬러 패브릭은 옐로 베이스월톤의 대표색인 황금색 패브릭과 블루 베이스쿨톤의 대표색인 은색 패브릭 순서로 제작되었다. 이 두 가지 대표색만으로도 웜톤이 잘 어울리는지 쿨톤이 잘 어울리는지를 판단할 수 있다. 이어서 따뜻한 계절색인 봄과 가을의 패브릭과 차가운 계절색인 여름과 겨울의 패브릭 순서로 구성되어 있다.

　세부적으로는 금색과 은색을 시작으로 빨간색봄빨강, 가을빨강, 여름빨강, 겨울빨강, 노란색봄노랑, 가을노랑, 여름노랑, 겨울노랑, 초록색봄초록, 가을초록, 여름초록, 겨울초록, 파란색봄파랑, 가을파랑, 여름파랑, 겨울파랑, 보라색봄보라, 가을보라, 여름보라, 겨울보라, 핑크색봄핑크, 가을핑크, 여름핑크, 겨울핑크 순서로 총 26가지의 패브릭으로 구성되어 있다. 세부적인 이미지는 이 책의 부록에서 확인할 수 있다.

퍼스널컬러 테스트 페이퍼

　부록에는 퍼스널컬러 패브릭 대신에 독자들이 '퍼스널컬러 테스트 페이퍼'로 자가진단 할 수 있도록 금색과 은색 그리고 '빨강', '노랑', '초록', '파랑', '보라', '핑크'에 대중적으로 선호하는 '베이지', '갈색', '회색'을 사계절 컬러로 분류하여 추가했다. 각 계절색마다 왼쪽 페이지는 따뜻한 색월톤으로, 오른쪽 페이지는 차가운 색쿨톤으로 구성되어 있다.

여덟 가지 퍼스널컬러 보드 & 패브릭

여덟 가지 퍼스널컬러 보드란 기존에 널리 사용하던 사계절 퍼스널컬러를 각각 '부드러운 컬러Soft Tone'와 '강한 컬러Strong Tone'로 세분화하여 여덟 개의 꽃잎을 가진 코스모스꽃Flower 형태에서 착안한 '8FPCS8 Flower Personal Color System' 컬러 팔레트 교구이다.

하나의 보드는 여덟 가지 색상빨강, 주황, 노랑, 초록, 파랑, 남색, 보라, 핑크의 컬러 패브릭으로 제작되어 있다. 코스모스 꽃잎 형태는 채도와 명도의 차이가 있다. 꽃잎 하나의 형태는 각각 4단계의 그라데이션 톤Gradation Tone 기법으로 배치되어 '톤인톤' 및 '톤온톤' 패션 컬러코디네이션은 물론 컬러 배색 이미지를 이해하는 데 큰 도움이 될 것이다. 하나의 보드에는 총 32가지의 컬러 패브릭4꽃잎*8색상이 있으며, 총 256가지4꽃잎*8색상*8보드의 컬러 패브릭으로 구성되어 있다.

여덟 개의 보드는 네 개의 '웜톤 컬러 보드'와 네 개의 '쿨톤 컬러 보드' 로 구분된다. 웜톤 컬러Warm Tone Color 보드는 봄과 가을의 컬러 팔레트이다. '봄 컬러'는 소프트 톤인 '웜 컬러'와 스트롱 톤인 '비비드 컬러'로 세분화했고 '가을 컬러'는 소프트 톤인 '내추럴 컬러'와 스트롱 톤인 '클래식 컬러'로 세분화했다.

쿨톤 컬러Cool Tone Color 보드는 여름과 겨울의 컬러 팔레트이다. '여름 컬러'는 소프트 톤인 '엘레강스 컬러'와 '로맨틱 컬러'로 세분화했고, '겨울 컬러'는 소프트 톤인 '쿨 컬러'와 스트롱 톤인 '다이내믹 컬러'로 세분화했다.

그리고 여덟 가지 퍼스널컬러 패브릭은 여덟 가지 보드를 구성하는 대표 컬러 팔레트를 중심으로 각 계절색8가지 톤으로 구성하여 고객의 피부색과 얼굴 생김새에 잘 어울리는 '컬러 톤' 컨설팅을 하는 데 매우 유용하다. 실제로 퍼스널컬러 컨설팅 현장에서 여덟 가지 퍼스널컬러 보드와 패브릭은 고객의 베스트컬러 이해도를 높이는 데 도움이 되었으며 전문가들의 퍼스널컬러 진단의 정확도를 한층 높일 수 있었다.

이미지컨설턴트 **정연아**의 퍼스널컬러 북

내 색깔을
찾아줘

05

내 색깔에 맞는

패션 컬러
찾기

수많은 색채들이 어울려서
하나의 명작을 만들어낸다

헤르만 헤세(Hermann Hesse, 작가)

01

내 색깔에 맞는 배색 이미지 찾기

　사람들은 어떤 색깔에서 아름다운 색, 세련된 색, 촌스러운 색, 추한 색 등의 특정한 느낌을 인지한다. 그러나 실제로 하나의 색채만이 갖는 고유성에 의해 지각하기보다 그 색과 인접한 색과의 관계배색에 따라 원래 색의 느낌을 다르게 지각한다. 한 예로 카키색 자체만으로는 '내추럴 컬러' 특유의 촌스러운 느낌으로 지각하지만 동일한 내추럴 컬러인 갈색 계열과 배색을 이룰 때는 매우 분위기 있고 세련된 색으로 지각하게 된다. 반면에 아무리 예쁘고 멋진 단일 컬러가 있더라도 이웃한 다른 색과 조화를 이루지 못하면 세련된 느낌이 사라지기도 한다.

　따라서 옷을 센스 있게 잘 입는 사람은 조화로운 배색으로 컬러코디네이션을 한 경우이다. 이처럼 옷을 스타일링할 때 가장 먼저 신경 써야 할 부분이 컬러와 컬러를 매칭시키는 배색이다.

　배색配色의 사전적 의미는 두 가지 이상의 색을 조화롭게 섞어서 배치한 색을 말한다. 그런데 많은 사람들이 퍼스널베스트컬러를 원피스처럼 단색으로 입으면 상관없지만 투피스 이상의 옷을 입거나 다른 색의 소품을 착용할 때 두 가지 이상의 배색을 어렵게 여기는 경향이 있다. 하지만 디자인 관련 전문가들처럼 컬러와 배색 감각이 타고나지 않더라도 후천적인 노력으로도 얼마든지 색깔 배색 감각을 키울 수 있다.

지금부터 두 가지 이상의 색깔을 조화롭게 스타일링하기 위한 패션 컬러코디네이션에서 가장 기본적인 배색 기법인 '톤온톤Tone on Tone'과 '톤인톤Tone in Tone'에 대해 알아보자. 패션 배색은 동일한 계절의 퍼스널컬러 팔레트에서 배색하면 자연스러우며 세련되고 안정적인 컬러 룩을 쉽게 연출할 수 있다.

여기서는 여덟 가지 퍼스널컬러8FPCS 팔레트 보드 중 하나인 '웜 컬러' 보드에서 톤온톤과 톤인톤 배색 원리를 이해할 수 있도록 했다.

톤온톤 배색 이미지

'톤온톤Tone On Tone'은 동일한 색상에서 명도와 채도를 서로 다르게 매치하는 것으로 톤온톤 배색은 가장 무난하면서도 쉽게 연출할 수 있는 컬러코디네이션 방법이다. 동일한 계열색의 밝기는 두 단계 및 세 단계 이상의 톤명도 차이가 나야 조화로운 배색이 된다. 흔히 '깔맞춤'이라고도 표현하며 그라데이션 기법으로 통일감과 차분한 느낌을 연출할 수 있다. 컬러 감각이 부족해 컬러 연출에 자신이 없다면 톤온톤 배색으로 고급스러운 컬러를 입을 수 있다.

그러나 톤온톤 배색에서 몇 가지 유의 사항은 지키는 것이 좋다. 먼저 색깔과 색깔 사이에서 톤 차이가 적을수록 단조로운 느낌이 나는데 무늬와 소재로 변화를 주면 멋스럽게 연출할 수 있다. 또한 무엇보다도 컬러의 온도감을 맞춰주어야 세련된 컬러코디네이션이 된다. 즉 명도와 채도의 차이가 있더라도 웜 컬러와 쿨 컬러를 동시에 배색하면 부조화를 이루므로 웜톤은 웜톤끼리 쿨톤은 쿨톤끼리 맞추어 배색해야 조화를 이루는 것이 원칙이다.

흰색, 회색, 검은색 등 무채색 계열의 톤온톤 배색은 가장 단순하면서도 도시적이며 세련된 컬러코디네이션을 할 수 있다. 흰색과 검은색은 순전히 쿨 컬러이지만 회색 계열은 노란기가 도는 웜베이스 컬러와 푸른기가 도는 쿨베이스 컬러는 각각 온도감을 맞춰서 배색해야 세련된 조화를 이룰 수 있다.

톤온톤 배색의 예로 피부색이 밝고 얼굴형이 부드러운 유형이라면 갈색 계열의 이너와 베이지 팬츠, 진한 톤의 갈색 재킷을 매치하면 차분하고 멋스러운 스타일링이 된다.

톤인톤 배색 이미지

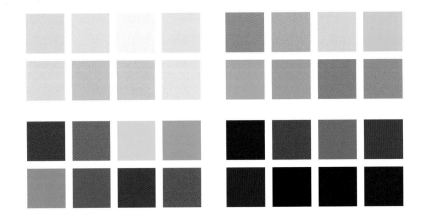

'톤인톤Tone In Tone'은 인접한 색상 또는 유사 색상 내에서 톤을 조합하는 배색 방법이다. 다양한 색상에서 유사한 컬러 톤으로 채도와 명도를 맞추어 조화를 이룬다. 즉 배색하는 색상은 다르지만 색의 명도와 채도를 조합해 톤을 비슷하게 선택하면 세련되면서도 패셔너블한 패션 이미지를 연출할 수 있다.

톤인톤 배색 또한 각기 다른 색의 명도와 채도가 같더라도 웜 컬러와 쿨 컬러를 동시에 배색하면 부조화를 이루므로 웜톤은 웜톤끼리 쿨톤은 쿨톤끼리 배색해야 조화를 이룬다.

화려하면서도 패셔너블한 룩을 선호한다면 톤인톤 배색으로 스타일링하는 것이 좋다. 톤온톤 배색의 예로 웜톤의 갈색 계열 이너와 카키색 팬츠, 와인색 재킷을 입으면 시크한 스타일링을 완성할 수 있다. 또한 채도 높은 비비드 컬러노랑, 주황, 빨강 등의 톤인톤 배색은 활기 넘치는 이미지로 다양한 스포츠 브랜드에서 자주 사용하기도 한다. 무거운 느낌으로 채도가 낮은 다크 톤 배색은 세련되면서도 고급스러운 느낌으로 비즈니스 웨어 스타일링에 활용된다.

퍼스널컬러 배색 이미지 스케일

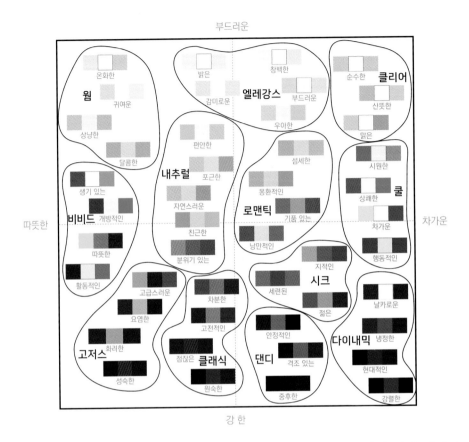

'배색 이미지 스케일'은 비슷한 느낌을 가진 세 가지 색을 묶어서 색채 이미지의 미묘한 차이와 특징을 알기 쉽도록 제시한 컬러 차트이다. 이는 패션 디자인 관련 업종에서 통용적으로 사용되고 있는 배색 이미지로서 개인의 얼굴 이미지에 맞는 패션 컬러링을 하는데 매우 유용하게 활용된다.

여기서는 기존의 배색 이미지 스케일에 퍼스널컬러를 접목할 수 있는 '퍼스널컬러 배색 이미지'를 소개한다. 개인마다 지금까지 타인에게 비친 자신의 수식어^{이미}지에 해당하는 형용사들은 무엇인지 체크해보자.

사계절 중에서 한 계절로 뚜렷하게 체크되면 퍼스널컬러를 쉽게 알 수 있지만 두 계절 이상의 수식어로 체크되면 복합형으로서 타고난 고유의 신체색과 얼굴 생김새 등에 맞는 퍼스널컬러를 다시 찾아볼 필요가 있다.

봄사람 컬러 배색 이미지

웜, 비비드

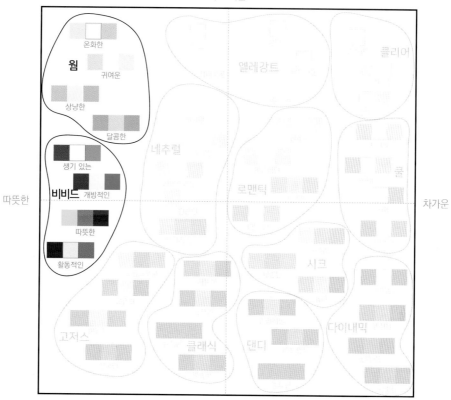

- **웜 컬러 배색 이미지** : 고명도, 저채도의 웜톤 컬러로 밝고 부드러운 대비contrast 배색
 Worst : 쿨, 시크, 댄디, 다이내믹, 내추럴, 클래식

- **비비드 컬러 배색 이미지** : 고채도의 맑은 웜톤 컬러로 강한 대비contrast 배색
 Worst : 쿨, 시크, 엘레강스, 로맨틱, 다이내믹, 내추럴, 클래식

여름사람 컬러 배색 이미지

엘레강스, 로맨틱, 클리어

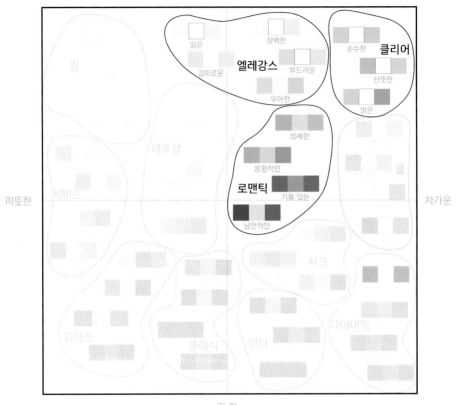

- **엘레강스 컬러 배색 이미지 :** 고명도, 저채도의 쿨톤 컬러로 가장 밝고 부드러운 대비 contrast 배색

 Worst : 웜, 비비드, 고저스, 클래식, 다이내믹

- **로맨틱 컬러 배색 이미지 :** 중명도, 중채도의 쿨톤 컬러로 중간 대비contrast 배색

 Worst : 웜, 비비드, 쿨, 다이내믹

- **클리어 컬러 배색 이미지 :** 고명도, 중채도의 쿨톤 컬러로 맑고 부드러운 중간 대비 contrast 배색

 Worst : 웜, 내추럴, 고저스, 클래식, 비비드

가을사람 컬러 배색 이미지

내추럴, 고저스, 클래식

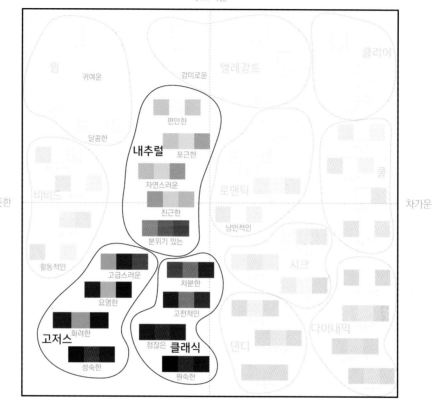

* **내추럴 컬러 배색 이미지** : 고명도, 중채도의 밝은 웜톤 컬러로 부드러운 대비contrast 배색

 Worst : 비비드, 클리어, 시크, 댄디, 쿨, 다이내믹

* **고저스 컬러 배색 이미지** : 중명도, 중채도의 어두운 웜톤 컬러로 중간 대비contrast 배색

 Worst : 엘레강스, 클리어, 쿨, 다이내믹

* **클래식 컬러 배색 이미지** : 저명도, 저채도의 어두운 웜톤 컬러로 강한 대비contrast 배색

 Worst : 쿨, 클리어, 엘레강스, 로맨틱

겨울사람 컬러 배색 이미지

쿨, 시크, 댄디, 다이내믹

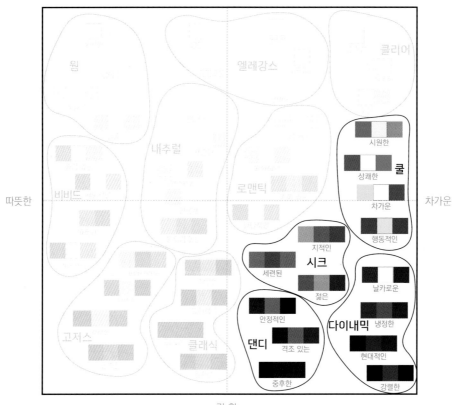

- 쿨 컬러 배색 이미지 : 고채도의 맑은 쿨톤 컬러로 강한 대比contrast 배색

 Worst : 웜, 비비드, 내추럴, 고저스

- 시크 컬러 배색 이미지 : 중명도, 중채도의 쿨톤 컬러로 중간 대比contrast 배색

 Worst : 웜, 비비드, 내추럴, 고저스

- 댄디 컬러 배색 이미지 : 저명도, 저채도의 어두운 쿨톤 컬러로 중간 대比contrast 배색

 Worst : 웜, 비비드, 내추럴, 엘레강스, 클리어

- 다이내믹 컬러 배색 이미지 : 저명도, 저채도의 가장 어두운 웜톤 컬러로 강한 대비
 contrast 배색

 Worst : 웜, 비비드, 내추럴, 고저스, 엘레강스, 클리어

02
재킷 패션 컬러 찾기

패션은 첫인상을 결정짓는 PI^{Personal Identity} 요소로서 외모적으로 표정, 헤어스타일 만큼이나 중요하다. 그래서 패션은 첫인상이 중시되는 면접이나 이성과의 첫 만남 그리고 비즈니스상에서도 호감과 비호감을 전달하는 메커니즘이다. 특히 패션컬러코디네이션은 개개인의 감각지수를 단번에 엿볼 수 있게 한다.

옷을 스타일링할 때 가장 신경 쓰이는 부분이 색깔을 맞춰 입는 것이다. 일상적인 패션에서 개인의 매력을 더해주는 퍼스널컬러로 세련된 배색을 연출하는 것이 최상이지만 비즈니스상에서나 면접 복장 등에서는 퍼스널컬러보다 상황에 맞는 컬러를 입어야 한다. 남성의 비즈니스 웨어가 대표적이다. 한 남성이 봄사람이라고 해서 자신의 베스트컬러인 밝고 화사한 비비드 컬러 계열의 정장을 입을 수 없는 것과 같다. 따라서 여성 또한 공적인 상황에서 퍼스널컬러를 우선시하여 자신의 개성을 지나치게 부각시키는 것은 결코 바람직하지 않다. 퍼스널컬러보다는 비즈니스 컬러의 대명사로 불리는 블루 계열의 '쿨톤 컬러'를 입는 것이 좋다.

아무리 시대가 변해도 패션에도 지켜야 할 기본 법칙이 있듯 모든 사람을 지적이고 품격 있으며 에지 있게 연출해 주는 아이템이 '베이직 스타일'이다. 정장 및 캐주얼 재킷 스타일은 패션 감각이 없는 사람들도 쉽게 연출할 수 있는 최상의 패션 스타일이다. 따라서 사계절 유형에 상관없이 감청색, 회색 계열의 쿨 컬러 정장 및 캐주얼 재킷을 옷장에 구축하면 지적이고 세련된 현대인의 패션을 연출할 수 있다. 쿨 컬러 재킷에 받쳐 입는 이너웨어^{Inner Wear-블라우스, 셔츠, 탑, 터틀넥}는 화이트 및 무채색쿨 컬러을 기본으로 한다. 그리고 개인마다 직업의 종류나 다양한 상황에 따라 어떤 컬러의 이너웨어가 최상인지 선택해서 입을 수 있다.

감청색 재킷 코디네이션

현대인들의 옷장에서 가장 많이 발견할 수 있는 컬러 중의 하나가 감청색이다. 이 색은 신뢰감, 안정적, 도전적, 진취적 등의 긍정적인 이미지를 가지고 있다. 특히 재킷 스타일로 입을 때는 사계절 퍼스널컬러 유형과 상관없이 모든 사람들을 지적이고 세련되게 연출해 주는 색깔이다. 이러한 고유의 느낌으로 감청색은 비즈니스 컬러의 대명사로 불리기도 한다.

그래서 감청색 정장은 남성과 여성 모두의 면접 복장으로도 최상이며 프레젠테이션, 모든 비즈니스 미팅 등 첫인상이 중요시되는 여러 상황에서도 최상의 패션 스타일로 손꼽힌다.

감청색은 쿨 컬러지만 웜 컬러든 쿨 컬러든 다양한 배색을 해도 조화를 잘 이룬다. 특히 동일한 온도감의 쿨 컬러와 배색^{그림 5-4, 5-5}하면 안정감과 시크함의 이미지로 비즈니스 웨어를 입을 때 가장 무난한 패션 컬러코디네이션을 이룬다. 감청색과 상반되는 웜 컬러와 배색^{감청색과 주황색}하면 다이내믹 캐주얼 스타일이나 트렌디한 분위기를 연출할 수 있다.

특히 통통한 체형의 소유자들이 감청색과 검은색 배색을 선호해서 입는 경향이 있다. 청량감 있는 감청색에 검은색이 이웃하면 칙칙한 색이 된다. 감청색과 흰색의 조합은 다양한 패션 스타일을 아우르는 영원한 클래식 컬러이다.

여성의 감청색 재킷과 '엘레강스 컬러'와의 이너웨어 배색은 캐주얼 스타일을 연출할 때도 조화를 잘 이루어 세련된 컬러 스타일링을 할 수 있다. 감청색의 울 팬츠에 이너웨어 컬러^{흰기가 도는}의 니트 가디건을 매치하는 식이다.

흰색 이너웨어는 피부색과 얼굴 생김새와 상관없이 모든 사람들이 입을 수 있지만 '엘레강스 컬러'의 이너웨어 중에서도 피부색의 밝기와 얼굴 생김새에 따라서 어울림의 정도가 달라진다. 피부색이 밝거나 얼굴이 작거나 곡선인 얼굴 생김새라면 예시된 이너웨어 컬러를 모두 즐길 수 있지만 피부색이 어둡거나 얼굴이 크거나 직선적인 얼굴 생김새라면 노란색, 보라색, 핑크색은 피하는 것이 좋다.

그림 5-1
여성의 감청색 재킷에 어울리는 이너웨어 컬러(엘레강스 톤)

∩avy Jacket Coordination

이번에는 남성의 대표적인 비즈니스 웨어로 감청색 재킷에 어울리는 'V'존 컬러 코디네이션에 대해 알아보자.

밝은 피부를 가진 남성의 셔츠는 '엘레강스 컬러'가 주를 이룬다. 이 유형에게 는 배색할 수 있는 컬러의 범위가 넓으며 스트라이프 무늬 셔츠는 촘촘하게 가는 디자인이 조화를 잘 이룬다.

어두운 피부를 가진 남성의 셔츠는 겨울의 '쿨 컬러'가 주를 이룬다. 이 유형에 게는 배색할 수 있는 컬러의 범위가 좁으며 스트라이프 무늬 셔츠는 선이 굵고 간격이 넓은 디자인이 조화를 잘 이룬다.

넥타이 또한 비즈니스상에서는 쿨톤이 조화를 이룬다. 다만 쿨톤 범위 내에서 도 개인의 신체적 특성과 상관없이 직급이나 상황에 따라 밝고 어두운 타이 컬러 를 선택하기도 한다.

남성 비즈니스 웨어에서 감청색 재킷과 조화를 잘 이루는 'V'존 컬러 연출은 쿨 톤의 '엘레강스 톤'에 국한되지 않고 여름의 '로맨틱', 겨울의 '쿨', '다이내믹'까지 도 아우른다. 비즈니스 상황에서는 퍼스널컬러의 유형과 상관없이 쿨한 감청색 재킷의 V존은 동일한 쿨톤 계열로 연출하는 것이 일반적이다.

이처럼 비즈니스 웨어로서 감청색 재킷의 'V'존은 쿨톤 셔츠와 타이가 조화를 잘 이루지만 개성이 존중되는 현대 사회에서는 남성의 연령이 낮거나 직업의 특 성을 부각시킬 때는 웜톤의 V존예: 감청색 재킷, 개나리색 셔츠, 오렌지색 타이으로 도시적이고 다 이내믹한 이미지를 연출할 수 있다.

그림 5-2
남성의 감청색 재킷에 어울리는 'V'존 컬러(쿨톤)

∩avy Jacket Coordination

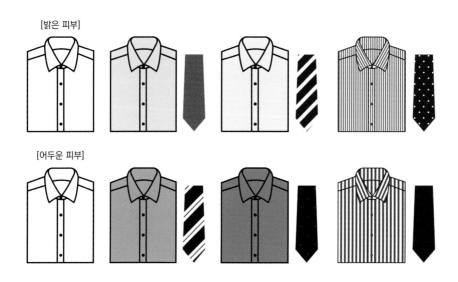

[밝은 피부]

[어두운 피부]

회색 재킷 코디네이션

회색은 흰색과 검은색이 혼합된 무채색으로 색의 명도로 밝은 회색, 어두운 회색으로 구분된다. 무채색은 유채색의 화려함과 아름다움이 없는 반면에 특유의 편안함으로 대중적으로 활용되는 색이다. 젊은층에게는 도시적이고 지적인 시크함을, 노년층에게는 부드러움과 고상함을 연출해 줄 수 있다.

그러나 대부분의 사람들이 회색 옷 연출을 만만하게 여기는 경향이 있다. 같은 회색끼리 '톤 배색'으로 입었는데 어떤 사람은 매우 세련되어 보이지만 왠지 어색하고 어줍잖은 느낌을 주는 사람들도 있다. 전자는 회색 고유의 동일한 쿨톤끼리 또는 노란기가 도는 웜톤 회색끼리 배색한 경우이며 후자는 같은 회색이지만 쿨톤 회색과 웜톤 회색을 동시에 배색한 결과이다.

　다양한 색상들과 배색할 수 있는 감청색만큼 회색과 유채색의 배색은 조화를 잘 이루지 못하는 편이다. 예를 들면 아무리 세련된 쿨톤 회색이라도 이웃한 유채색이 갈색의 웜톤이라면 조화로운 컬러 연출을 기대하기 어렵다. 따라서 회색과 무채색 그리고 회색과 유채색을 배색할 때는 웜톤은 웜톤끼리 쿨톤은 쿨톤끼리 이웃하게 해야 조화를 잘 이룬다.

　이번에는 회색 재킷을 시크하게 연출할 수 있는 색상에 대해 알아보자.
　회색은 감청색과 함께 대표적인 비즈니스 웨어 컬러로 꼽힌다. 특히 회색 재킷은 남녀 그리고 젊은층부터 노년층까지 부드러움과 세련됨을 갖추면서 무난하게 입을 수 있어 베이직 패션의 아이콘이다.

　회색 재킷과 로맨틱 컬러회색기가 도는의 이너웨어 배색은 클래식한 오피스룩으로 현대 여성들도 선호하고 있다.
　아래의 톤온톤 배색의 로맨틱 컬러 이너웨어는 캐주얼 스타일을 연출할 때도 세련된 스타일링을 할 수 있다. 회색의 울 팬츠에 회색이 가미된 로맨틱 컬러의 니트 카디건을 매치하는 식이다.

그림 5-3
여성의 회색 재킷에 어울리는 이너웨어 컬러(로맨틱 톤)

Gray Jacket Coordination

이번에는 퍼스널컬러의 유형과 상관없이 비즈니스 상황에 맞는 남성의 회색 재킷과 조화를 잘 이루는 셔츠와 타이의 'V'존쿨 컬러 연출법에 대해 알아보자.

밝은 피부를 가진 남성의 셔츠는 회색이 조금 섞인 '로맨틱 컬러'가 최상이다. 이 유형에게는 배색할 수 있는 컬러의 범위가 넓다. 스트라이프 무늬 셔츠는 가늘고 촘촘한 디자인이 조화를 잘 이룬다. 밝은 피부의 소유자이지만 체형이 클수록 스트라이프 무늬는 선이 두꺼워야 조화를 잘 이룬다.

어두운 피부를 가진 남성의 셔츠는 회색이 많이 섞인 '로맨틱 컬러'가 잘 어울린다. 이 유형에게는 배색할 수 있는 컬러의 범위가 좁다. 스트라이프 무늬 셔츠는 선이 굵고 간격이 넓은 디자인이 조화를 잘 이룬다.

넥타이 또한 비즈니스상에서는 쿨톤이 조화를 이룬다. 다만 쿨톤 범위 내에서도 개인의 신체적 특성과 상관없이 직급이나 상황에 따라 밝고 어두운 타이 컬러를 선택할 수 있다. 대체로 감청색 재킷에 동일한 쿨톤 계열의 V존 연출이 일반적이지만 개인의 직업을 부각시키기 위해 또는 젊은층일수록 웜톤의 V존예: 개나리색 셔츠, 오렌지색 타이을 연출하기도 한다.

다음 그림의 화이트 셔츠에는 제시된 타이 모두를 착용해도 깔끔하다.

그림 5-4
남성의 회색 재킷에 어울리는 'V'존 컬러(로맨틱 톤)

Gray Jacket Coordination

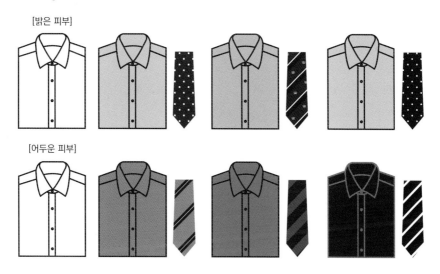

내게 어울리는 스트라이프 무늬 찾기

스트라이프 무늬 재킷은 감청색, 회색과 함께 비즈니스 웨어의 대표적 아이템으로 줄무늬 특유의 모던하고 시크한 이미지로 많은 사람들이 선호하고 있다. 그런데 단순한 줄무늬를 입었는데도 유독 세련돼 보이는 사람이 있는가 하면 웬지 어색한 느낌을 주는 사람도 있는데 그 이유는 뭘까. 그것은 스트라이프 무늬의 색깔은 물론 굵기와 간격에 따라 입은 사람의 피부색, 얼굴형, 체형이 제각기 다르게 보이기 때문이다.

내게 어울리는 스트라이프 무늬는 어떻게 찾는지 알아보자.

먼저 피부색이 밝을수록 스트라이프 색 또한 밝은 회색이 좋고 피부색이 어두우면 짙은 회색, 감청색 등의 어두운 색상이 조화를 잘 이룬다.

얼굴이 작거나 부드러운 얼굴형에 이목구비가 작은 유형은 선이 가늘고 줄 간격이 촘촘한 디자인이 잘 어울린다. 강한각진 얼굴에 이목구비가 작은 유형은 동일한 스트라이프 형태지만 색이 짙어야 더 세련돼 보인다.

얼굴이 크거나 부드러운 얼굴형에 이목구비가 시원시원하게 큰 유형은 선이 두껍고 줄 간격이 넓은 디자인이 잘 어울린다. 강한각진 얼굴에 이목구비가 큰 유형은 동일한 스트라이프 형태지만 색깔이 짙어야 더 세련돼 보인다.

그림5-5
스트라이프 무늬 재킷 코디네이션

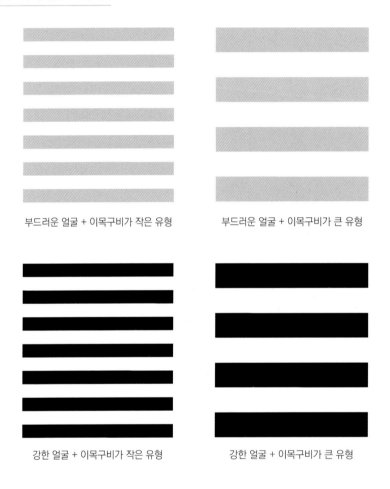

부드러운 얼굴 + 이목구비가 작은 유형 부드러운 얼굴 + 이목구비가 큰 유형

강한 얼굴 + 이목구비가 작은 유형 강한 얼굴 + 이목구비가 큰 유형

체형 또한 스트라이프 무늬의 형태와 색깔을 결정짓는 요소이다. 마른 체형은 밝은색으로 가는 줄무늬가 어울리고, 통통한 체형은 어두운 색으로 두꺼운 줄무늬가 잘 어울린다. 통통한 체형이 가는 줄무늬를 입으면 더욱 확대되어 보이는 착시 효과가 나므로 피하는 것이 좋다.

03
내 색깔에 맞는 패턴 찾기

사계절 퍼스널컬러 및 얼굴 유형에 맞는 패턴 찾기

사계절 퍼스널컬러에 맞는 컬러를 찾아도 패턴Pattern, 무늬의 크기와 형태에 따라서도 입는 사람의 느낌은 달라진다. 즉 패턴의 특징적 이미지가 얼굴 생김새와 조화를 잘 이루면 세련된 패션을 연출할 수 있다. 꽃무늬를 예로 들면, 같은 꽃이라도 꽃의 크기에 따라, 동일한 크기의 꽃이라도 꽃들의 간격에 따라 그 옷을 입는 사람의 느낌이 달라진다. 꽃과 꽃 사이의 간격이 좁으면 얼굴이 작거나 이목구비가 오목조목한 유형에게 잘 어울리고, 간격이 넓으면 얼굴이 크거나 이목구비가 시원시원한 유형에게 잘 어울리는 식이다.

사계절 퍼스널컬러 및 얼굴 유형에 맞는 대표 패턴의 특징을 알아보자.

· 봄사람은 무늬가 작고 간격이 촘촘하다. 귀엽고 아기자기하며 생기 있는 이미지이다. 라인 패턴은 직선과 곡선 혼합형으로 '도트 패턴'이 대표적이다.

· 여름사람은 무늬가 작고 간격이 여유 있다. 은은하고 여리여리하며 우아한 이미지이다. 라인 패턴은 부드러운 곡선형으로 '수채화 패턴'이 대표적이다.

· 가을사람은 무늬가 크고 간격이 여유 있다. 포근하고 장식적이며 식물을 모티브로 한 자연 이미지이다. 라인 패턴은 러프한 곡선형으로 '에스닉 패턴'이 대표적이다.

· 겨울사람은 무늬가 크고 간격이 촘촘하다. 날카롭고 강렬한 이미지이다. 라인 패턴은 딱딱한 직선형으로 '하운드투스 패턴'이 대표적이다.

그림 5-6
사계절 퍼스널컬러 및 얼굴 유형에 어울리는 대표 패턴

| 봄 | 여름 | 가을 | 겨울 |

사계절 퍼스널컬러에 어울리는 패턴

체크 패턴

- 봄사람은 간격이 촘촘하고 체크선의 두께가 두껍지 않으며 톤온톤 배색으로 '깅엄 체크'가 대표적이다.
- 여름사람은 체크 간격이 넓고 체크선의 두께가 두껍지 않아 시원해 보이며 톤온톤 배색으로 '타탄 체크'가 대표적이다.
- 가을사람은 체크 간격이 다양하고 체크선의 두께가 두꺼우며 톤인톤 배색으로 '글렌 체크'가 대표적이다.
- 겨울사람은 체크 간격이 넓고 체크선의 두께가 두꺼우며 톤인톤 배색으로 '다미에 체크'가 대표적이다.

그림 5-7
사계절 퍼스널컬러에 어울리는 체크 패턴

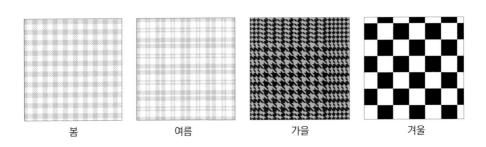

| 봄 | 여름 | 가을 | 겨울 |

플로럴 패턴

- 봄사람은 꽃이 작고 간격이 촘촘하다.
- 여름사람은 꽃이 작고 간격이 넓어 시원하다.
- 가을사람은 꽃이 크고 간격이 넓어 여유롭다.
- 겨울사람은 꽃이 크고 간격이 촘촘하다.

그림 5-8
사계절 퍼스널컬러에 어울리는 플로럴 패턴

봄 여름 가을 겨울

레오파드 패턴

- 봄사람은 동글동글한 레오파드 패턴으로 무늬가 작고 간격이 촘촘하다.
- 여름사람은 동글동글한 레오파드 패턴으로 무늬가 작고 간격이 넓다.
- 가을사람은 일정하지 않고 거친 레오파드 패턴으로 무늬가 크고 간격이 넓다.
- 겨울사람은 무늬가 또렷하고 거친 레오파드 패턴으로 간격이 촘촘하다.

그림 5-9
사계절 퍼스널컬러에 어울리는 래오파드 패턴

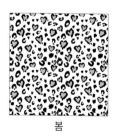 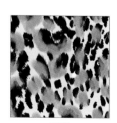

봄 여름 가을 겨울

클래식 패턴

- 봄사람은 작고 촘촘한 '도트' 패턴이 대표적이다.

- 여름사람은 선이 얇고 간격이 넓은 '스트라이프' 패턴이다.

- 가을사람은 무늬가 크고 간격이 넓은 '에스닉' 패턴이다.

- 겨울사람은 무늬가 크고 간격이 촘촘하고 뾰족한 '하운드 투즈' 패턴이 대표적이다.

그림 5-10
사계절 퍼스널컬러에 어울리는 클래식 패턴

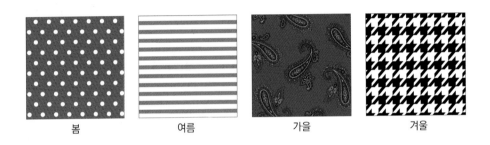

| 봄 | 여름 | 가을 | 겨울 |

동일한 퍼스널컬러와 패턴이라도 텍스타일Textile, 직물 및 옷감 소재에 따라서도 입는 사람의 느낌이 달라진다. 사계절 퍼스널컬러 및 얼굴 유형에 맞는 대표 소재에 대해 알아보자.

그림 5-11
사계절 퍼스널컬러 및 얼굴 유형에 어울리는 대표 소재

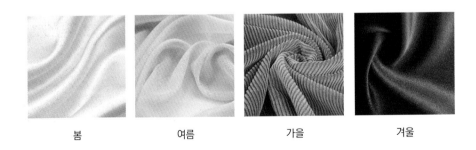

| 봄 | 여름 | 가을 | 겨울 |

- 봄사람은 부드럽고 광택이 있으며 가볍고 따뜻하다. '앙고라', '모달'이 대표 소재이다.
- 여름사람은 부드럽고 광택이 덜하며 가볍고 매트하다. '시폰', '면'이 대표 소재이다.
- 가을사람은 소재의 질감이 풍부하며 차분하다. '니트', '코듀로이', '린넨', '가죽'이 대표 소재이다.
- 겨울사람은 강하고 광택이 많으며 힘 있고 빳빳하다. '새틴', '네오프랜합성피혁', '벨벳', '에나멜'이 대표 소재이다.

04
헤어 컬러 찾기

헤어 컬러는 헤어스타일과 함께 개인의 외모와 인상을 좌우하는 PI^{Personal Identity} 요소로서 최상의 헤어 컬러 또한 사람의 이미지를 결정짓는 데 매우 중요하다. 아무리 옷을 잘 입어도 헤어 컬러가 피부색, 얼굴 생김새와 따로 논다면 최상의 이미지메이킹이라고 할 수 없다. 개성이 존중되는 시대를 살아가는 현대인 특히 젊은 연령층의 헤어 컬러는 노란색, 파란색, 보라색, 회색 등으로 점점 다양해지고 있다. 그러나 개인이 선택한 헤어 컬러가 그 사람의 개성을 살려주기는 커녕 매력을 반감시키거나 비호감 이미지를 전달한다면 곤란하다.

얼굴을 매력적으로 연출해 주는 헤어 컬러는 어떻게 찾을까.

최상의 헤어 컬러를 찾는 것 또한 웜 컬러와 쿨 컬러를 적용하는 퍼스널컬러 법칙을 따른다. 신체색^{피부색, 눈동자색, 머리카락색}이 웜톤이면 '옐로 베이스 헤어 컬러'가 조화를 이루고 쿨톤이면 '블루 베이스의 헤어 컬러'가 조화를 이룬다.

사계절 유형에 따라 조화를 이루는 한국인의 머리카락색에 대해 알아보면 봄사람과 여름사람의 헤어 컬러는 자연 갈색, 가을사람은 암갈색, 겨울사람은 흑갈색이 베스트이다.

앞에서도 밝혔지만 백인의 눈동자색과 머리카락색은 다양하기 때문에 퍼스널컬러 진단을 할 때 눈동자색과 머리카락색이 피부색 못지않게 베스트컬러를 결정짓는 신체색으로 영향력이 큰 편이다. 그러나 한국인의 눈동자색과 머리카락색은 천편일률적으로 '암갈색'에서 '흑갈색' 사이에 분포되어 있어 베스트컬러를 결정짓는 신체 요소로서 차지하는 비중이 훨씬 적다.

동일한 갈색 계열의 헤어 컬러라도 그 밝기에 따라서 얼굴 이미지가 달라 보인다. 피부색이 밝고 부드러운 소프트 유형인데 눈동자색과 머리카락색이 흑갈색이라면 눈동자색보다 한두 단계 밝은 톤의 갈색으로 헤어컬러링을 하면 더 자연스럽고 세련돼 보인다.

개인마다 피부색의 밝고 어두움에 따라서도 헤어 컬러의 밝기가 달라져야 한다. 피부색이 밝은 유형이면 밝은 갈색이 잘 어울리고 피부색이 어두울수록 어두운 갈색이 잘 어울린다.

그림 5-12
한국인에게 잘 어울리는 헤어 컬러

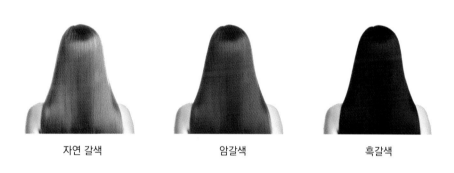

| 자연 갈색 | 암갈색 | 흑갈색 |

얼굴형 또한 헤어 컬러의 밝기를 결정짓는 요인이 된다. 각진 얼굴형과 얼굴이 큰 유형은 어두운 갈색 계열의 헤어 컬러가 얼굴선이 덜 부각되어 보이고 얼굴 또한 작아 보이게 한다.

피부결에 따라서도 헤어 컬러의 밝기는 달라진다. 여드름 자국이나 잡티 등으로 피부결이 고르지 않다면 굳이 밝은 톤의 헤어컬러링을 연출하기 보다는 어두운 갈색이 피부결을 좀 더 매끈해 보이게 한다.

그러나 모든 사람들이 자연스러움을 추구하는 갈색 계열의 헤어 컬러를 선호할 필요는 없다. 직업의 종류에 따라 자신의 캐릭터에 맞는 헤어 컬러로 개성을 강조할 수 있다. 창의적인 업종인 IT업계, 예술가, 디자인 계열 등에 종사하는 직업인이라면 금발에서 은발은 물론 다양한 헤어 컬러를 연출함으로서 차별화된 퍼스널컬러 브랜딩을 할 수 있다.

05

립스틱 컬러 찾기

여성들은 피부색에 어울리는 립스틱 하나만 잘 발라도 얼굴이 화사해지면서 예뻐 보인다. 그러나 드라마 여배우들이 바른 립스틱 브랜드를 선호하면서 무작정 따라 구입하는 것은 바람직하지 않다. 그 립스틱 컬러가 개인의 피부색과 얼굴 이미지에 잘 어울리면 다행이지만 반대의 유형이라면 어색한 연출이 되어 매력이 반감되기 때문이다.

내 색깔에 맞는 립스틱 컬러를 찾기 위해서는 먼저 웜톤과 쿨톤 그리고 사계절 퍼스널컬러 유형을 정확하게 알아야 한다. 웜톤 유형이 블루 베이스 립스틱 핑크 계열을 바르거나 쿨톤 유형이 옐로 베이스 립스틱 레드 계열을 바르면 어줍잖아 보인다.

이번에는 립스틱으로 웜톤과 쿨톤 유형을 쉽게 구분할 수 있는 자가 진단 방법을 알아보자. 화장을 하지 않은 맨 얼굴에 레드 계열의 립스틱과 핑크 계열의 립스틱을 번갈아 발라보는데 레드 립스틱을 발랐을 때 혈색이 좋고 화사해 보이면 피부색이 웜톤 유형이고, 핑크 립스틱을 발랐을 때 혈색이 좋고 화사해 보이면 피부색이 쿨톤 유형이다.

아래 그림을 자세히 살펴보면 웜톤과 쿨톤의 동일한 립스틱으로 웜톤 피부와 쿨톤 피부에 발랐을 때 각각의 립컬러 색상 명도, 채도이 미미하게 달라지는 것을 눈으로 확인할 수 있을 것이다.

그림 5-13
웜톤 쿨톤 립스틱으로 자가 진단하는 피부톤

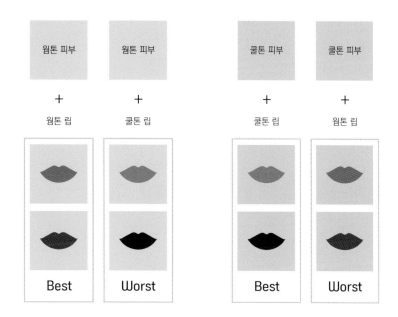

웜톤 또는 쿨톤 립스틱이 정해지면 피부색의 밝기에 따라 립스틱의 명도와 채도가 달라진다. 웜톤은 봄 유형과 가을 유형으로 나누고 쿨톤은 여름 유형과 겨울 유형으로 나눈다.

웜톤의 봄 유형에서 피부색이 밝으면 산호색, 복숭아색, 오렌지색 립스틱이 잘 어울리고 피부색이 어두우면 빨간색 립스틱이 조화를 잘 이룬다. 가을 유형에서 피부색이 밝으면 베이지, 라이트 브라운 립스틱이 잘 어울리고 피부색이 어두우면 다크 브라운, 벽돌색 립스틱이 조화를 잘 이룬다.

쿨톤의 여름 유형에서 피부색이 밝으면 연핑크, 로즈핑크 립스틱이 잘 어울리고 피부색이 어두우면 채도가 높은 핑크가 조화를 잘 이룬다. 겨울 유형에서 피부색이 밝으면 블루 베이스 계열의 핑크 립스틱이 잘 어울리고 피부색이 어두우면 딥퍼플, 와인색 계열이 조화를 잘 이룬다. 따라서 립스틱 컬러 톤은 사계절 유형에 상관없이 피부색이 밝으면 '라이트 톤'이 잘 어울리고, 피부색이 어두우면 '다크 톤' 립스틱이 잘 어울린다.

얼굴 생김새에 따라서도 립스틱 컬러 톤은 달라진다. 핑크 립스틱의 예를 들면 얼굴이 작고 곡선 얼굴형이며 이목구비가 부드러울수록 '라이트 톤'의 립스틱이 조화를 잘 이루고, 얼굴이 크거나 각진 얼굴형이며 이목구비가 또렷할수록 '다크 톤'의 립스틱이 조화를 잘 이룬다.

피부색이 밝은데 얼굴형은 강하거나, 피부색이 어둡고 얼굴형이 부드러운 복합 유형이라면 1차적으로 피부색을 적용하는 것이 원칙이다. 피부색이 웜톤이면 옐로 베이스 립스틱이, 쿨톤이면 블루 베이스 립스틱이 조화를 이루는 식이다. 이처럼 개인의 다양한 신체색과 얼굴 생김새가 복합적인 경우에는 웜톤도 쿨톤도 아닌 중간 온도를 발하는 장밋빛 립스틱 컬러를 바르기도 한다.

대체로 개인이 입은 패션 컬러의 톤에 따라 립스틱 컬러의 톤을 맞추는 것이 일반적이지만 여성의 얼굴을 화사하고 매력적으로 연출해 주는 최상의 립스틱 컬러 선택법은 개인의 피부색과 얼굴 생김새에 가장 잘 어울리는 컬러의 옷을 입고 그 옷 색에 맞는 립스틱 컬러를 고르는 것이다. 결국 워스트컬러 옷을 입으면 첫 단추를 잘못 꿴 경우와 같은 결과를 낳는다. 따라서 개개인의 패션을 가장 돋보이게 해주는 베스트컬러 옷을 입는 것이 우선이며 이에 맞는 립스틱 컬러를 바를 때 가장 돋보이고 매력적이다.

그림 5-14
사계절 피부색에 어울리는 립스틱 컬러

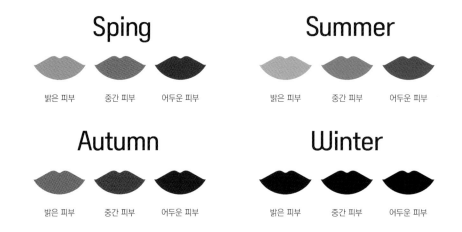

06
네일 컬러 찾기

네일아트Nail Art는 손톱이나 발톱을 아름답게 표현하는 것으로 현대 여성의 손과 발을 매력적으로 연출해 준다. 네일아트의 역사는 무려 5천 년 전으로 거슬러 올라간다. 네일아트는 고대 이집트와 중국에서 신분을 나타내는 도구로서, 당시에는 식물에서 추출한 헤나를 사용했는데 신분이 높을수록 진한 빨간색으로 발랐으며 신분이 낮을수록 연한 빨간색으로 발랐다고 알려져 있다. 현대 네일아트가 시작된 것은 19세기 초, 매니큐어 전문회사에서 손톱을 관리하는 기구를 내놓으며 시작되었으며 우리나라에는 1988년 이태원에서 처음으로 네일 살롱이 열리면서 점점 대중화되고 있다. 네일아트는 긴 손톱에 그림을 그리거나 비즈나 보석을 붙이는 등 연출 방법은 물론 제품들도 다양하게 출시되고 있다.

그리 예쁜 손과 발이 아니어도 아름다운 네일로 유난히 시선을 끄는 여성들이 있는가 하면 그렇지 않은 여성들도 있다. 이처럼 같은 네일 재료와 컬러라도 바르는 여성에 따라 연출 느낌은 확 달라질 수 있다. 이는 개인마다 퍼스널컬러에 맞는 색상의 매니큐어를 발랐을 때와 반대의 경우에 나타나는 현상이다.

내 색깔에 맞는 네일 컬러를 찾기 위해서는 립스틱 컬러를 선택하는 기준과 일치한다. 먼저 피부색의 웜톤과 쿨톤에 따라 맞춘 컬러여야 한다. 그리고 피부색의 밝기, 손의 크기, 손가락 모양새와 조화를 이루는 매니큐어 컬러를 조절하면 손·발톱이 한층 예뻐 보인다. 즉 피부색이 밝거나 손발이 작고 손·발가락 마디가 매끈할수록 '소프트 톤' 컬러가 잘 어울린다. 피부색이 어둡거나 손이 크고 손·발가

락 마디가 매끈하지 않을수록 '스트롱 톤', '다크 톤'의 색상이 잘 어울린다. 피부색과 손 생김새가 복합 유형일 경우에는 피부색을 우선시하거나 중간색 컬러 톤이 무난한 식이다.

앞에서 다룬 '사계절 컬러 톤'에서 각 계절별로 제시한 톤인톤 컬러 배색은 '퐁당 네일Fondant Nail, 손톱 다섯 개에 매니큐어를 모두 다른 색상으로 칠하는 것'을 표현할 때 활용하면 매우 시크한 네일 컬러 연출을 할 수 있다.

그림 5-15
웜톤 유형에게 어울리는 네일 컬러

Spring

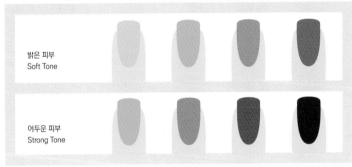

Autumn

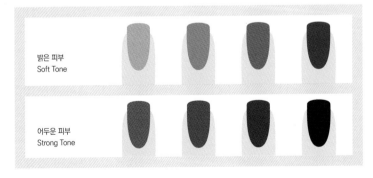

그림 5-16
쿨톤 유형에게 어울리는 네일 컬러

Summer

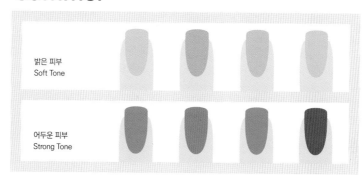

Winter

06

내 색깔에 맞는

메이크업 컬러 찾기

색은 우리의 생각과
우주가 만나는 장소다

파울 클레(Paul Klee, 화가)

봄(웜) 이미지 컬러 메이크업

메이크업 컬러 매칭

아이 메이크업 - 기본색

아이 메이크업 - 중간색

아이 메이크업 - 강조색

치크 메이크업

립 메이크업

아이 메이크업 부드럽고 온화한 느낌을 살리기 위해 흰빛이 섞인 노란빛 베이지, 피치 계열의 화사한 색감의 브라운 색조를 사용하여 자연스러운 음영을 준다. 속눈썹 라인 가까이에 노란기가 도는 중간 톤 브라운 계열 아이섀도와 아이라이너를 사용하여 부드럽지만 또렷하게 표현한다.

치크 메이크업 파스텔 톤의 따뜻한 컬러가 잘 어울리는 봄 웜 타입은 흰빛이 많이 도는 코랄, 살몬핑크 계열의 블러셔를 은은하게 발색해 햇살같이 부드러운 이미지를 살려준다.

립 메이크업 부드럽고 화사한 색감이 잘 어울리는 '봄 웜' 타입은 쨍한 립 컬러 보다는 연한 살구빛 계열, 흰빛이 섞인 웜 핑크, 코랄 계열을 매트하지 않은 제형의 제품으로 촉촉하고 은은하게 발색할 수 있게 사용한다.

봄(비비드) 이미지 컬러 메이크업

메이크업 컬러 매칭

아이 메이크업 - 기본색

아이 메이크업 - 중간색

아이 메이크업 - 강조색

치크 메이크업

립 메이크업

아이 메이크업 아이홀에는 웜톤 핑크인 살몬핑크 계열이나 노란빛이 도는 색조를 사용한다. 치크에 사용되는 오렌지코랄 제품으로 눈가에 포인트를 주는 것도 좋다. 생생한 이미지를 살리기 위해 속눈썹 라인 가까이에 노란기가 도는 다크 브라운 계열 아이섀도와 아이라이너를 사용하여 눈매를 또렷하게 표현한다.

치크 메이크업 통통 튀는 이미지의 '봄 비비드' 타입은 컬러감이 있는 메이크업도 잘 어울린다. 오렌지, 살몬핑크 또는 레드 계열의 블러셔를 은은하게 발색하여 맑은 느낌을 표현해도 좋다.

립 메이크업 펄이 들어가지 않은 선명한 레드오렌지, 비비드 오렌지, 노란기가 많이 도는 웜 핑크 계열의 립스틱을 선명하게 표현하고 매트해 보이지 않도록 글로시한 질감을 위에 덧바르면 비비드한 느낌을 살릴 수 있다.

가을(내추럴) 이미지 컬러 메이크업

메이크업 컬러 매칭

아이 메이크업 - 기본색

아이 메이크업 - 중간색

아이 메이크업 - 강조색

치크 메이크업

립 메이크업

아이 메이크업 세미 스모키를 분위기 있게 소화할 수 있는 그윽한 이미지를 지닌다. 컬러는 차분한 느낌과 잘 어울리는 브라운, 베이지 계열의 색조를 사용한다. 속눈썹 라인 가까이에 회색과 카키색이 섞인 브라운 아이섀도와 아이라이너를 사용하여 눈가에 그윽한 분위기를 표현한다.

치크 메이크업 자연스러운 느낌을 주기 위해 톤 다운된 웜톤 핑크와 코랄 계열의 블러셔를 은은하게 발색한다.

립 메이크업 중간 채도의 튀지 않는 컬러를 추천한다. 차분한 느낌의 웜톤 코랄, 말린 장밋빛의 립스틱으로 부드럽고 온화한 이미지를 강조한다. 입술에 색감을 더하고 싶다면 안쪽에만 그라데이션하여 컬러감을 살짝 넣는 것도 좋다.

가을(클래식) 이미지 컬러 메이크업

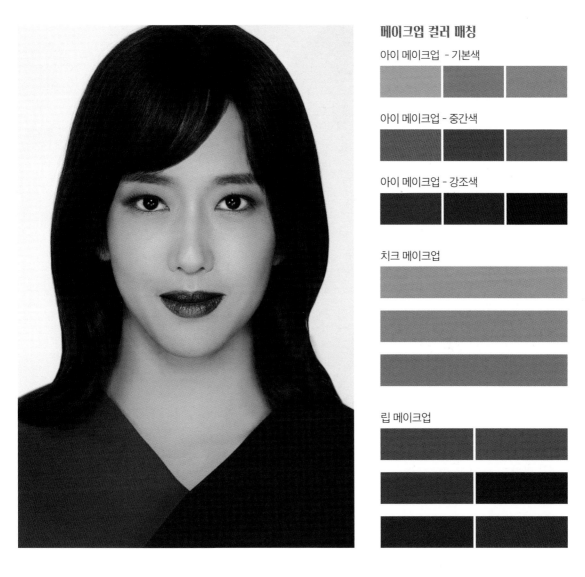

메이크업 컬러 매칭

아이 메이크업 - 기본색

아이 메이크업 - 중간색

아이 메이크업 - 강조색

치크 메이크업

립 메이크업

아이 메이크업 음영이 진하고 딥한 느낌으로 아이 메이크업을 고급스럽게 잘 소화할 수 있다. 전체적으로 딥 브라운, 베이지 계열의 색조로 음영을 주고 속눈썹 라인 가까이에 벽돌색 또는 카키색이 섞인 딥 다크브라운 아이섀도와 아이 라이너를 사용하여 깊이를 더욱 강조한다.

치크 메이크업 톤 다운된 따뜻한 오렌지와 코랄 계열의 스킨 톤 블러셔를 얼굴에 음영을 주듯 은은하게 표현한다.

립 메이크업 아이 메이크업을 연하게 표현했다면 립 컬러를 강조하는 것이 좋다. 딥한 컬러가 잘 어울리므로 중간 채도의 웜 톤 핑크 혹은 버건디를 진하게 표현한다.

여름(엘레강스) 이미지 컬러 메이크업

페이크업 컬러 매칭

아이 메이크업 - 기본색

아이 메이크업 - 중간색

아이 메이크업 - 강조색

치크 메이크업

립 메이크업

아이 메이크업 흰빛이 많이 섞인 쿨톤 핑크와 퍼플 계열의 색조를 사용한다. 속눈썹 라인 가까이에 회색빛이 섞인 브라운 아이섀도와 아이라이너를 그린다.

치크 메이크업 흰빛이 많이 섞인 쿨톤 핑크 계열의 블러셔를 은은하게 표현한다.

립 메이크업 푸른기가 도는 밝은 쿨톤 핑크와 보랏빛이 도는 핑크 계열을 은은하게 표현한다.

여름(로맨틱) 이미지 컬러 메이크업

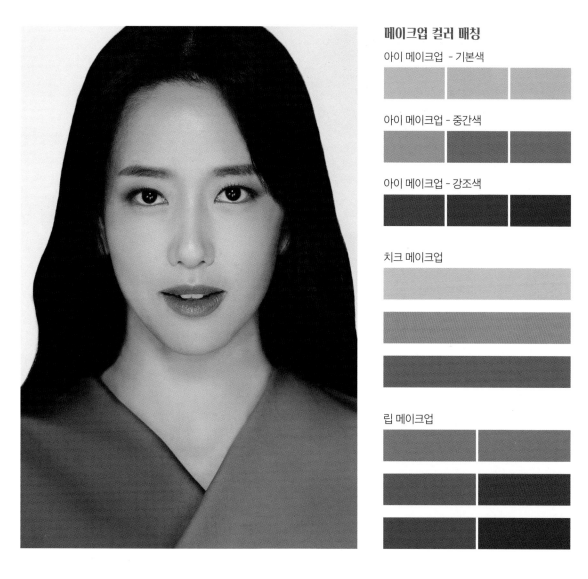

메이크업 컬러 매칭

아이 메이크업 - 기본색

아이 메이크업 - 중간색

아이 메이크업 - 강조색

치크 메이크업

립 메이크업

아이 메이크업 여름 로맨틱 타입은 눈에 포인트를 주는 '세미 스모키' 메이크업도 활용 가능하다. 로맨틱하고 이국적인 분위기를 살릴 수 있다. 톤 다운된 쿨톤 핑크와 퍼플 계열의 색조를 사용하고 속눈썹 라인 가까이에 회색빛과 보랏빛이 도는 브라운 계열 아이섀도와 딥 컬러 아이라이너를 그린다.

치크 메이크업 흰빛이 많이 섞인 쿨톤 핑크 계열의 블러셔로 우아하게 표현한다.

립 메이크업 푸른기가 도는 밝은 쿨톤 핑크와 보랏빛이 섞인 핑크 계열로 표현한다.

겨울(쿨) 이미지 컬러 메이크업

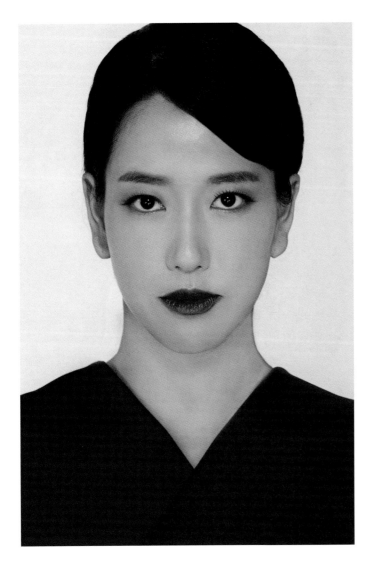

메이크업 컬러 매칭

아이 메이크업 - 기본색

아이 메이크업 - 중간색

아이 메이크업 - 강조색

치크 메이크업

립 메이크업

아이 메이크업 채도가 낮은 핑크, 그레이, 쿨 베이지 계열의 색조를 사용한다. 속눈썹 라인 가까이에 푸른기가 도는 쿨 그레이 아이섀도와 딥 다크버건디, 그레이 컬러 아이라이너를 그린다.

치크 메이크업 흰빛이 조금 들어간 쿨 핑크와 라벤더 계열의 블러셔로 발색한다.

립 메이크업 채도가 높고 선명한 쿨 핑크, 퍼플 컬러로 표현한다.

겨울(다이내믹) 이미지 컬러 메이크업

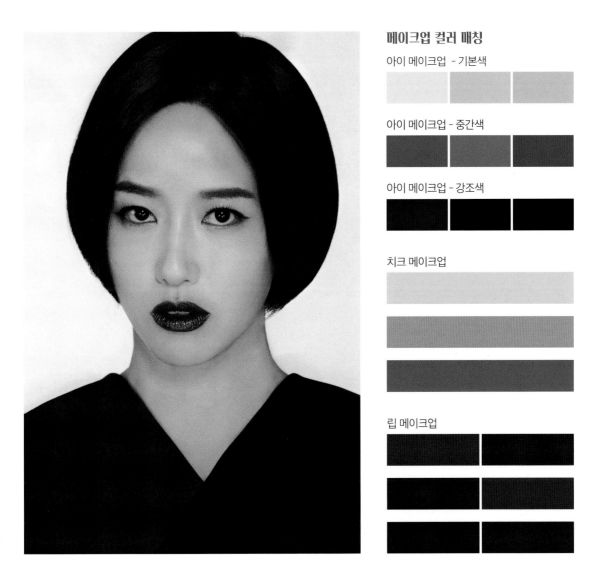

메이크업 컬러 매칭

아이 메이크업 - 기본색

아이 메이크업 - 중간색

아이 메이크업 - 강조색

치크 메이크업

립 메이크업

아이 메이크업 채도가 낮고 아이시한 베이지, 그레이, 라벤더 계열의 색조를 사용한다. 속눈썹 라인 가까이에 회색빛이 도는 브라운, 쿨 다크그레이 아이섀도와 딥 다크네이비, 블랙 아이라이너로 그린다.

치크 메이크업 흰빛이 조금 들어간 쿨 핑크를 한 듯 안 한 듯 연하게 표현하거나 자연스러운 스킨 톤 블러셔로 음영을 준다.

립 메이크업 딥하고 다크한 느낌의 버건디, 퍼플 컬러를 진하게 표현한다.

퍼스널컬러 컨설턴트 양성과정

주 차	과 목
1회	• 사계절 퍼스널컬러 이론 및 신체색(피부색 등) 웜톤 쿨톤 진단 기법
2회	• 컬러 진단 시에 유용한 여덟 가지 컬러 팔레트(8FPCS) 이론 및 활용법
3회	• 열두 가지 퍼스널컬러 유형 진단 및 컨설팅 기법
4회	• 퍼스널컬러에 따른 패션코디네이션(소품) 컨설팅 기법

※ 과정 특징 : 퍼스널컬러 컨설팅 노하우를 전수하는 심화과정

이미지컨설턴트 양성과정

회 차	과 목
1회	• 이미지메이킹 개론, 이미지컨설팅이란? 이미지컨설턴트가 갖추어야 할 PI 요소
2회	• 이미지 커뮤니케이션, Sign Language, 미디어 활용 교육 개발 기법
3회	• 색의 이해 & 사계절 퍼스널컬러 시스템의 개념 및 이해, 웜톤 쿨톤 구분 기법
4회	• 비즈니스 매너 스킬업 & 메이크업 및 헤어 컨설팅
5회	• 여성 패션코디네이션의 이해 및 적용 - Scale, Dimension, Line 컨설팅
6회	• 남성 패션코디네이션 정장, 비즈니스 캐주얼 착장법 & 퍼스널쇼퍼 컨설팅 기법
7회	• 전달력을 높이는 보이스 & 스피치 컨설팅
8회	• 개인 및 VIP(정치인, CEO) 이미지컨설팅 & 취업면접 이미지컨설팅 기법

※ 과정 특징 : 국내 최고의 강사진으로 천 500명의 전문가를 배출한 이미지컨설턴트 양성과정

메이크업 과정

제 목	과 목
1회	• 퍼스널컬러를 적용한 유형별 메이크업
2회	• 1:1 트렌드 메이크업
3회	• 얼굴 유형에 어울리는 퍼스널 메이크업
4회	• 개인의 매력을 끌어올리는 최상의 헤어스타일링

※ 과정 특징 : 프로 메이크업 아티스트가 진행하는 퍼스널컬러를 적용한 메이크업 과정

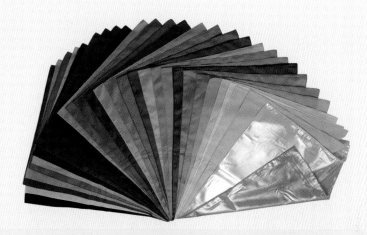

도구 1 : 사계절 퍼스널컬러 패브릭(총 26p, ₩300,000)

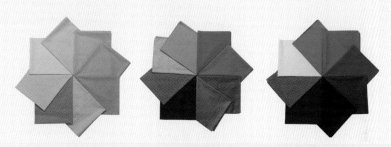

도구 2 : 여덟 가지 퍼스널컬러 패브릭(총 64p, ₩500,000)

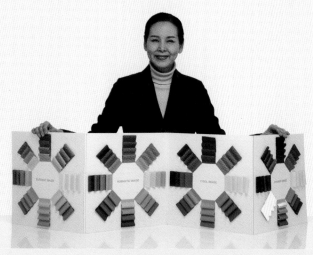

도구 3 : 8FPCS 보드(총 4p, ₩600,000)

이미지컨설턴트 **청연아**의 퍼스널컬러 북

내 색깔을
찾아줘